Texte détérioré — reliure défectueuse

NF Z 43-120-11

LES
GRANDS PEINTRES
DE
L'ITALIE

TYPOGRAPHIE FIRMIN-DIDOT. — MESNIL (EURE).

LES
GRANDS PEINTRES
DE
L'ITALIE

PAR

T. DE WYZEWA

OUVRAGE ORNÉ DE 124 GRAVURES

PARIS
LIBRAIRIE DE FIRMIN-DIDOT ET C^{ie}
IMPRIMEURS DE L'INSTITUT, RUE JACOB, 56

1890

HISTOIRE

DE LA

PEINTURE ITALIENNE.

PREMIÈRE PARTIE.

LA PEINTURE ITALIENNE AVANT LA RENAISSANCE.

CHAPITRE PREMIER.

CARACTÈRES GÉNÉRAUX; LES PROCÉDÉS.

L'histoire de la peinture italienne, comme celle de la peinture flamande, se divise naturellement en deux parties : il y a d'un côté l'art moderne, l'art de la Renaissance, représenté en Italie par les Raphaël, les Léonard de Vinci, les Michel-Ange, aux Pays-Bas, par Rubens et Rembrandt; de l'autre côté l'art ancien ou primitif, celui que représentent aux Pays-Bas les Van Eyck et les Memling. Mais là se borne la ressemblance dans l'histoire des deux peintures italienne et flamande. Les diffé-

rences, au contraire, sont nombreuses et manifestes. D'abord la Renaissance ne s'est réalisée en Flandre qu'au dix-septième siècle, tandis qu'elle s'était opérée en Italie dès le début du seizième. De plus, l'art de la Renaissance italienne est sorti par une série de transitions lentes et graduelles de l'art qui l'avait précédé : il n'y a pas eu en Italie, comme aux Pays-Bas, un changement complet et soudain. Raphaël, Léonard de Vinci, Michel-Ange ont pris directement leur point de départ dans l'œuvre de leurs prédécesseurs, tandis qu'il y a eu un abîme entre l'œuvre de Rubens et celle des primitifs Flamands. Enfin le progrès, dans la peinture italienne, s'est toujours fait spontanément, et les peintres italiens n'ont emprunté aux Flamands que certains procédés techniques, tandis que la Renaissance dans les Pays-Bas, ou tout au moins dans les Flandres, s'est faite complètement sous l'influence de la peinture italienne.

Il n'en est pas moins vrai que, en Italie comme en Flandre, l'art moderne, pris dans son ensemble, présente des caractères très différents de ceux qu'avait eus l'art primitif. Dans les deux pays, il y a vraiment une *renaissance*, ou plutôt un renouvellement, autant dans la conception générale de la peinture que dans les procédés employés.

Les procédés de la peinture primitive italienne étaient de deux sortes. Il y avait *la peinture à la fresque*, qui se faisait directement sur les murs des églises, palais, etc., et *la peinture à la détrempe*, qui se faisait dans l'atelier du peintre, sur le bois ou la toile.

Les peintures à la fresque sont rares dans les musées : il est difficile, quoique possible, de reprendre sur un mur des couleurs qui y ont été directement appliquées. Le musée du Louvre a cependant l'avantage de posséder un certain nombre de

fresques importantes, capables de donner une idée assez juste tant du procédé lui-même que de ses effets artistiques. C'est ainsi que dans les trois fresques du vestibule de la Salle des Primitifs italiens, dues, l'une à un peintre du début du quinzième siècle, Fra Angelico, les deux autres à un peintre de la fin du même siècle, Sandro Botticelli, dans les fresques célèbres de Luini, dans la fresque de *la Magliana*, nous trouvons, malgré la différence des manières et des époques, plusieurs caractères communs, qui résultent du procédé employé. Toutes ces œuvres donnent l'impression d'une certaine sécheresse : toutes présentent une disposition particulière des couleurs, qui les juxtapose au lieu de les fondre : toutes dénotent une extrême réserve dans l'emploi des ombres. Ces caractères s'expliquent par la nature de la fresque. La peinture à fresque se pratiquait sur une couche de chaux encore fraîche et humide, de façon que les couleurs dont on imprégnait cette couche séchaient en même temps qu'elle, et faisaient désormais partie de l'enduit qui recouvrait le mur. Aussi l'artiste peignant de la sorte ne pouvait-il pas superposer plusieurs couleurs pour en faire des nuances nouvelles : toute teinte séchait aussitôt mise ; et l'on comprend que, avec un tel procédé, les demi-teintes étaient très difficiles, et les ombres forcément rares.

La peinture à la détrempe était d'une exécution plus facile ; mais le peintre était encore obligé d'employer des teintes plates. Cette peinture se faisait avec des couleurs délayées dans une matière collante, la gomme, le blanc d'œuf battu, etc. Les retouches étaient possibles, le peintre n'ayant plus, comme dans la fresque, à se hâter pour les faire avant que l'enduit ne fût sec. Mais la peinture à la détrempe, pas plus que la peinture à fresque, n'admettait le *glacis*, c'est-à-dire la transparence qui

permet de mettre une couleur sur une autre sans détruire complètement l'effet de celle-ci.

Vers le milieu du quinzième siècle, un peintre italien, Antonello de Messine, introduisit dans l'art de son pays un procédé nouveau, *la peinture à l'huile*, qui venait d'être inventé ou plutôt perfectionné et mis en pleine valeur par les peintres flamands Hubert et Jean Van Eyck (1420). La peinture à l'huile avait l'incomparable avantage de rendre possible et facile la transparence des couleurs. Aussi les peintres de l'Italie ne tardèrent-ils pas à l'adopter, et dès la fin du quinzième siècle le nombre des peintures à la détrempe alla décroissant. La peinture à fresque tarda davantage à disparaître : Raphaël, Léonard de Vinci, Michel-Ange, eurent plus d'une fois l'occasion de peindre des fresques; mais de plus en plus le tableau à l'huile devint le genre préféré. Il offrait à l'artiste des facilités bien plus grandes, et comportait une perfection bien supérieure.

Quant aux caractères plus spécialement artistiques qui distinguent l'art primitif de l'art de la Renaissance, il nous sera plus aisé de les noter lorsque nous aurons achevé l'étude des maîtres primitifs, et que nous aurons à leur comparer les glorieux artistes qui sont venus après eux. Nous verrons alors quels changements dans la conception de la peinture, dans la façon d'observer et de rendre, dans le choix des formes, ont accompagné le changement dans les procédés techniques employés.

CHAPITRE II.

Les peintres du treizième et du quatorzième siècle.

CIMABUE, DUCCIO, GIOTTO, MEMMI.

C'est à tort que l'on appelle souvent Cimabue le premier des peintres italiens. Depuis l'époque romaine, où les Grecs étaient venus apprendre à leurs vainqueurs l'art glorieux de leur pays, la peinture italienne n'avait jamais cessé d'exister. Aux premiers siècles de l'ère chrétienne, les fidèles de la nouvelle religion avaient couvert les murs des catacombes de gauches et naïves peintures, où les souvenirs des traditions de l'antiquité classique se mêlaient de leur mieux avec les symboles pieux du christianisme. Plus tard, une nouvelle invasion de l'art grec se produisit en Italie : cette fois, c'étaient des artistes byzantins que l'on avait fait venir de Constantinople, pour décorer de leurs mosaïques les basiliques italiennes; ils venaient, apportant avec eux les traditions d'une peinture raide, massive, sans mouvement et sans expression. Les artistes indigènes adoptaient servilement et reproduisaient exactement ces types byzantins. Leurs mosaïques, leurs fresques, leurs tableaux, nous montrent, avec une monotonie navrante, les mêmes figures immobiles, glacées, à jamais figées dans une attitude convenue. Cette imitation de l'art byzantin a été, jus-

qu'au treizième siècle, la seule manifestation de la peinture italienne : et si le Florentin Cimabuë n'a pas créé la peinture de son pays, il a eu du moins le mérite de tenter une première renaissance, de chercher à mettre dans la peinture un peu d'expression et de vie. Il s'est rencontré dans cette voie avec un peintre de Sienne, Duccio, dont le nom mérite d'être uni au sien en tête de l'histoire de la peinture italienne.

Ceci nous amène à signaler un fait important. Depuis le treizième jusqu'au début du quinzième siècle, il n'y a eu, en Italie, que deux grandes écoles de peinture, ou plutôt que deux villes ayant une peinture originale : *Florence et Sienne*. Ces deux cités ont marché parallèlement pendant deux siècles, toutes deux ayant en commun l'effort à émanciper la peinture des traditions byzantines, à lui rendre l'indépendance et la vie, mais chacune tendant à ce but commun avec des qualités différentes. Les peintres de Florence ont été surtout des réalistes ; ils ont cherché à mettre dans leurs œuvres une vérité de formes et de couleurs, alliée à une haute beauté plastique. Les peintres de Sienne, au contraire, ont été avant tout soucieux de l'expression ; ils ont subordonné la vérité et la beauté des formes à la traduction de sentiments intérieurs, de sentiments qui, pour les maîtres du treizième et du quatorzième siècles, se résumaient dans une foi religieuse poussée jusqu'au mysticisme. De là, chez les peintres de Sienne, une infériorité croissante au point de vue de la perfection extérieure : une bien moindre connaissance de la nature, un choix de formes plus gauches et moins gracieuses, moins de variété dans la composition comme dans le coloris, mais aussi, plus d'émotion, un sentiment religieux plus profond, une plus haute portée expressive.

I. *Les peintres de Florence.* — Le premier en date des peintres florentins qui ont essayé d'arracher l'art aux traditions byzantines est, comme nous l'avons dit, Giovanni Cimabue, né vers 1240, mort vers 1305. On ne possède de ce peintre que trois ouvrages authentiques, trois *Vierges*, l'une à l'église

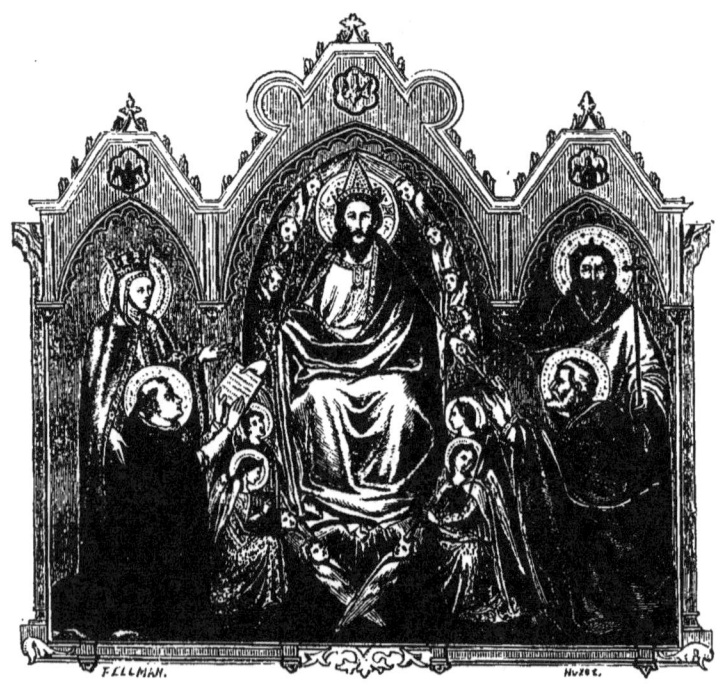

Le Christ entouré de la cour céleste, par Orcagna.

Sainte-Marie-Nouvelle, à Florence, l'autre à Londres, à la National Gallery, la troisième au Louvre (n° 153). Les trois tableaux présentent entre eux de grandes analogies, et celui du Louvre peut suffire à nous faire connaître l'art vraiment primitif du maître florentin. Il nous montre comment Cimabuë a cherché, mais sans y parvenir entièrement, à se rapprocher

de la nature, en donnant à ses personnages des poses et des expressions vivantes. L'emploi du fond d'or, la raideur des attitudes, la symétrie des figures relèvent encore de la manière byzantine : le souci de la réalité dans le dessin des corps et des vêtements, la vérité relative du geste de la Vierge, tenant l'Enfant sur ses genoux, sont déjà des traits originaux qui annoncent la peinture des siècles suivants.

La nouveauté de l'art de Cimabuë fut très vivement appréciée de ses contemporains. Les plus grands princes de l'Italie venaient dans son atelier et admiraient ses tableaux : la *Vierge* de Sainte-Marie-Nouvelle, lorsqu'elle fut terminée, fut portée en triomphe par le clergé et la foule, sous un dais de fleurs, à l'église pour laquelle elle était destinée, et Cimabuë s'acquit à Florence une telle renommée qu'il y devint tout-puissant et put mettre à profit son pouvoir pour encourager les progrès de l'art de son pays.

Un jour qu'il se promenait dans la campagne de Florence, il rencontra un jeune paysan qui, tout en gardant son troupeau, s'amusait à dessiner une brebis sur une pierre. Frappé de l'habileté précoce de l'enfant, Cimabuë résolut de faire de lui un peintre, l'emmena dans son atelier, et bientôt le petit pâtre devint à son tour le plus célèbre des peintres italiens. Il s'appelait Ambrogio di Bondone; mais la postérité, comme ses contemporains, le connaît surtout sous son surnom de Giotto. Vers 1300, à peine âgé de vingt ans, Giotto vit le pape et les rois, les républiques et les seigneuries, s'enthousiasmer devant son génie et se disputer ses travaux. Il peignit à Rome, à Padoue, à Naples; on dit même qu'il vint à Avignon, où le pape avait transporté sa résidence en 1305. Et lorsqu'il mourut, le 8 janvier 1336, la peinture italienne était, grâce à lui,

définitivement transformée, à jamais débarrassée de toutes les

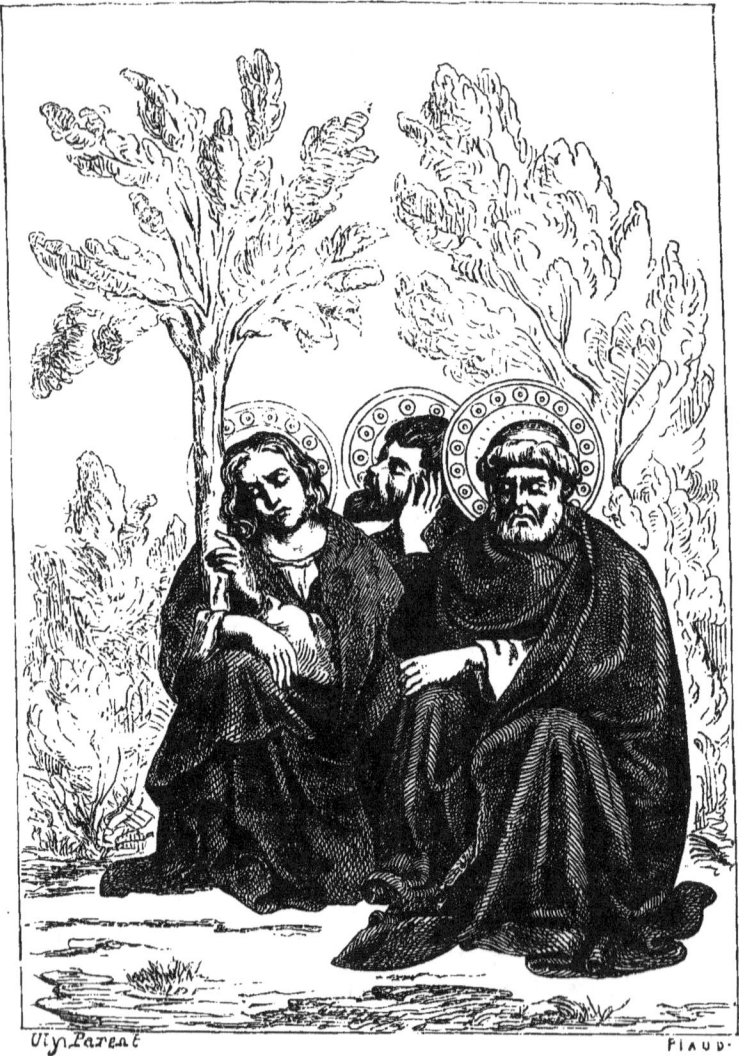

LES APÔTRES AU JARDIN DES OLIVIERS; FRESQUE DU BERNA.

traditions byzantines. Ajoutons que, en outre de ses nom-

breuses fresques et de ses tableaux, Giotto a été l'un des plus grands sculpteurs et architectes de son époque.

Les principaux ouvrages de Giotto sont restés en Italie. C'est à Padoue, dans la chapelle dell' Arena, à Assise, dans l'église Saint-François, qu'il faut voir ses admirables fresques; c'est aux musées de Bologne et de Milan, et dans l'église Santa-Croce, à Florence, que sont conservés ses tableaux les plus célèbres. Mais l'École des Beaux-Arts, à Paris, possède d'excellentes copies de plusieurs de ces chefs-d'œuvre; et nous trouvons au Louvre un grand tableau, *Saint François d'Assise recevant les stigmates* (n° 192), qui, sans avoir la même célébrité, n'en est pas moins un des ouvrages les plus parfaits et les plus caractéristiques du maître de Florence. Que l'on compare seulement ce tableau au tableau de Cimabuë, et l'on verra le pas énorme que Giotto a fait faire à l'art de sa patrie. Les poses sont déjà observées avec un soin infini; les visages expriment profondément l'émotion qui anime les personnages; la recherche de la vérité naturelle apparaît manifestement dans les détails des costumes. La raideur symétrique de la composition est remplacée par un agencement plus libre et plus varié. Enfin, au lieu du fond doré des tableaux de Cimabuë, Giotto essaie déjà de représenter des paysages; et souvent ces paysages, sous leur ciel d'un bleu tendre, ont une grâce naïve qui fait pardonner leur perspective encore défectueuse.

A côté de Giotto, il faut signaler son élève préféré, TADDEO GADDI (1300-1366), qui l'aida dans plusieurs de ses travaux, et dont le chef-d'œuvre, une fresque de l'église Santa-Croce, à Florence, présente une expression d'ensemble plus idyllique et plus délicate que les peintures du maître. Citons encore les deux frères ANDREA et BERNARDO DI CIONE, dits ORCAGNA, tous deux

élèves et imitateurs de Giotto. C'est à Bernardo Orcagna que

Les Prophètes, fresque de Fra Angelico.
(Chapelle neuve du dôme d'Orvieto.)

l'on attribue vulgairement le *Triomphe de la Mort* et l'*Enfer*, deux fresques colossales peintes au Campo-Santo de Pise :

tandis que, d'après certains critiques, l'*Enfer* seul serait d'Orcagna, et le *Triomphe de la Mort* serait l'œuvre des deux frères AMBROGIO et PIETRO LORENZETTO. Il est certain en tout cas que, au point de vue de la vérité dans le dessin, la composition, les expressions et le coloris, ces deux peintures marquent encore un progrès important : la manière libre et vivante inaugurée par Giotto se développe et se perfectionne, à Florence et dans les villes environnantes, pour aboutir bientôt aux deux maîtres les plus glorieux de l'art italien avant Raphaël : FRA ANGELICO et MASACCIO.

II. *Les peintres de Sienne*. — L'École de Sienne n'a point à citer des noms aussi célèbres que ceux de Cimabuë et de Giotto. Mais elle a eu le mérite de réaliser, de son côté, une révolution analogue à celle que nous avons vu réaliser par les maîtres florentins du treizième et du quatorzième siècle.

DUCCIO (mort vers 1339), qui fut le contemporain de Cimabuë, ne fut pas inférieur à ce maître, si l'on en juge par son grand tableau du Dôme de Sienne, qui fut, lui aussi, en 1310, porté processionnellement de l'atelier du peintre à l'autel qu'il devait décorer, mais qui, aujourd'hui, est malheureusement démantelé et fort endommagé. Ce tableau était formé de plusieurs panneaux, dont l'un est depuis peu au musée de Berlin. Il se composait primitivement d'un sujet central, la *Vierge sur un trône*; au-dessus étaient peintes sept scènes de la *Mort de la Vierge*; au-dessous, sept scènes de l'*Enfance du Christ*. Duccio, comme Cimabuë, se rattache directement à l'art byzantin : mais plus encore que Cimabuë, il sait donner à ses figures une animation, une expression vivante et pieuse, qui sont déjà toutes modernes. Plusieurs de ses têtes ont un charme incomparable, et les fortes couleurs

foncées des robes et des fonds se marient l'une à l'autre très harmonieusement.

Saint Augustin se rendant de Rome a Milan, par Benozzo Gozzoli.

Tandis que les élèves de Cimabuë allaient sans cesse vers la

vérité, l'observation consciencieuse et réfléchie de la nature, les élèves et successeurs de Duccio à Sienne dirigeaient leur pein-

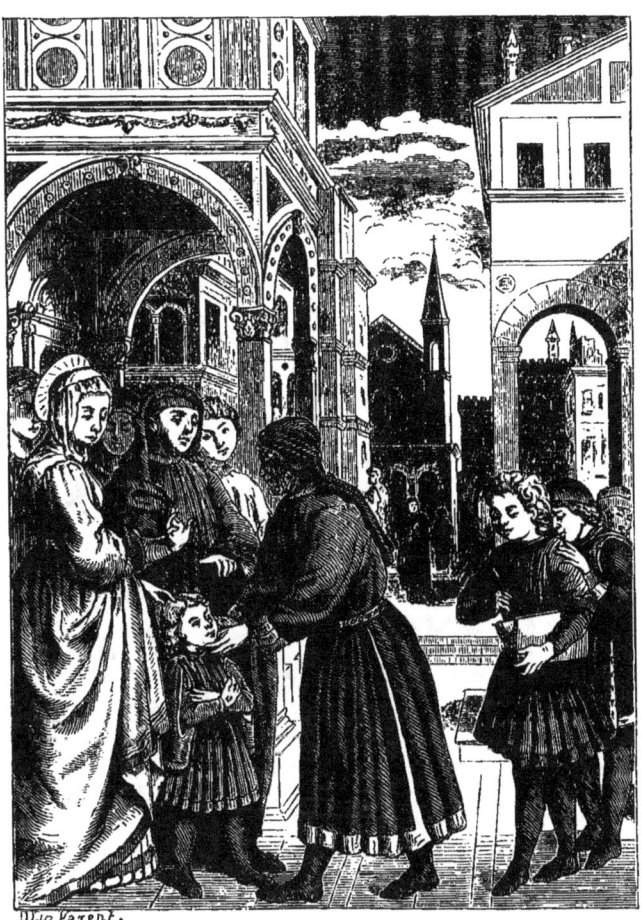

Fresque de Benozzo Gozzoli, a Pise.

ture dans la voie du sentiment, des expressions profondes et variées. Le plus célèbre de ces peintres siennois est Simone di Martino, dit Simone Memmi (1285-1344). C'est le Giotto de l'École siennoise. Comme Giotto, il acheva de couper le fil qui

attachait la peinture italienne aux traditions byzantines; comme Giotto, il devint vite célèbre, et fut employé par les rois et les papes. Il vint à Avignon en 1339, et y exécuta des fresques dont une partie est conservée à la cathédrale et au Palais des Papes. Mais, au contraire de son émule florentin, Memmi sa-

Portrait de Masaccio, par lui-même.

crifia le souci de la vérité à la recherche de poses et d'expressions d'une douceur mystique. Ses peintures ont plus d'émotion que de vie, et le mouvement leur fait souvent défaut. En revanche, plusieurs de ses types, comme de ceux de Duccio, ont une grâce merveilleuse. Les peintres qui lui ont succédé, son beau-frère Lippo Memmi, ses élèves Donato et Berna, ont

repris sa manière sans retrouver sa force d'expression. Les fresques du Berna à San Gimigiano sont un des derniers grands monuments artistiques de l'école de Sienne. Dès la fin du quatorzième siècle, l'art siennois subit une décadence marquée, et les Giovanni di Paolo, les Sano di Pietro (1405-1481) s'attardent dans une naïveté gauche et sans agrément, tandis que l'art florentin ne cesse pas de se perfectionner. Seul, Taddeo di Bartolo (1363-1422) échappe à cette décadence de la peinture de son pays, en abandonnant les traditions siennoises pour se rattacher à l'art florentin. C'est à Sienne, à Pise, à San Gimigiano, qu'il faut chercher les fresques les plus remarquables de ce peintre habile et fécond, dont le Louvre possède un *Saint Pierre* assez caractéristique (n° 55).

L'influence de Duccio et des Memmi se fit sentir en dehors de Sienne : on la retrouve dans les œuvres de divers peintres de Pise, d'Arezzo, parmi lesquels nous citerons seulement Francesco de Volterre, qui peignit vers 1370 les fresques de l'*Histoire de Job*, au Campo Santo de sa ville natale, et Spinello d'Arezzo ou l'Arétin (mort en 1400), dont le chef-d'œuvre, l'*Histoire de saint Éphèse*, au Campo Santo de Pise, présente un singulier mélange d'énergie mouvementée dans la composition générale, et de délicate douceur dans les expressions des figures. Mais il est temps que nous passions à l'art du quinzième siècle, qui va nous mener, par une série de transitions insensibles, jusqu'aux grands maîtres de la Renaissance classique.

CHAPITRE III.

Les peintres du quinzième siècle. (Première période.)

FRA ANGELICO ET MASACCIO.

Dès le milieu du quatorzième siècle, une ère nouvelle s'ouvre dans l'histoire de la peinture italienne. Dans toute l'Italie se forment des écoles importantes, c'est-à-dire des groupes d'artistes suivant en commun une voie originale, différente de celles où s'engagent les artistes des cités voisines. C'est ainsi que *Bologne, Vérone, Padoue, Venise*, voient surgir des écoles d'où sont sortis les maîtres du quinzième siècle. L'une de ces écoles, *l'école d'Ombrie*, produit même dès les dernières années du quatorzième siècle un peintre de premier ordre : Gentile da Fabriano (mort en 1450), dont les principaux ouvrages ont malheureusement péri. Un tableau de l'Académie des Beaux-Arts de Florence, l'*Adoration des Mages*, permet seul d'apprécier pleinement le génie de Gentile. Les figures y ont des expressions d'une douceur plus gracieuse et non moins intense que dans les chefs-d'œuvre de Simone Memmi : en outre, les qualités de mouvement, de vérité, de minutieuse observation, y sont poussées à un très haut point. Le paysage est déjà d'une justesse merveilleuse. Les deux ouvrages authentiques de Gentile que possède le Louvre, la *Pré-*

sentation au Temple (n° 170) et la *Vierge bénissant Pandolfo de Rimini* (n° 171), sans être parmi les plus remarquables peintures du maître, peuvent encore nous donner une idée de sa manière, que distingue toujours quelque chose de gai et de souriant, un choix de formes légères, de visages doux, de couleurs fines et délicates, souvent entremêlées d'or et disposées avec une habileté qui fait de Gentile le premier en date des coloristes italiens. Michel-Ange, qui aimait beaucoup l'art de Gentile, disait de lui *que son style était aussi aimable que son nom*. Ajoutons que le vieux peintre ombrien a, l'un des premiers, introduit dans les sujets religieux la peinture des mœurs seigneuriales et mondaines de son temps.

Mais c'est à *Florence* que la peinture brillait du plus vif éclat, dans cette seconde époque comme dans la première. Elle y était représentée surtout par un moine dominicain, dont la vie s'écoula tout entière sans autre incident qu'un travail incessant et pieux, le FRA GIOVANNI GUIDO DI PIETRO DE FIESOLE, que la pureté de ses mœurs et la sublime beauté de ses ouvrages ont fait surnommer le FRA ANGELICO, le *frère angélique* (1387-1455). Modeste, simple et charitable, Fra Angelico nous offre, dans l'histoire de l'art, le bel exemple d'un artiste, qui, avec un génie incomparable, garda toujours la naïveté d'un enfant. Il refusa l'archevêché de Florence, qu'on lui offrait, et fit nommer à sa place un pauvre moine de son couvent. On raconte encore qu'il ne commençait aucune de ses œuvres sans la permission de son prieur, et n'en retouchait jamais aucune, disant que la volonté de Dieu était sans doute qu'il fît comme il avait fait.

Les ouvrages du Fra Angelico sont nombreux dans les églises et les musées d'Italie. C'est à Florence, au couvent de

Saint-Marc, au Vatican de Rome, au dôme d'Orvieto, à Cor-

TÊTE DE VIEILLARD, PAR MASACCIO.

tone qu'il faut chercher ses admirables fresques, considérées

à bon droit comme les chefs-d'œuvre de la fresque. Le musée des Offices, à Florence, le musée du Vatican, à Rome, la National Gallery de Londres, nous présentent divers tableaux importants, dont le plus célèbre est la *Grande Vierge* des Offices, entourée d'*anges musiciens* peints sur le cadre. Mais, de l'aveu unanime de la critique, c'est à notre Louvre que revient l'honneur de posséder le plus parfait chef-d'œuvre du glorieux moine, le grand *Couronnement de la Vierge* (n° 182). Le génie du Fra Angelico est tout entier dans cette scène extraordinaire. Les innombrables personnages, anges, saints et saintes, agenouillés sur les degrés du trône où siège le Christ, les couleurs si riches et si harmonieuses des costumes, les auréoles d'or entourant les figures souriantes ou graves, tous ces éléments offrent, si on les considère séparément, un charme distinct et original : et tous sont évidemment disposés en vue d'un effet d'ensemble. Jamais la peinture n'a atteint une si merveilleuse unité de composition, un caractère si complet de grandeur et de beauté. Le *Couronnement de la Vierge* est le type le plus parfait de la peinture religieuse. Il a toute la splendeur d'un rêve mystique, et cela sans que l'artiste ait rien sacrifié de la vérité naturelle dans les figures et leurs mouvements. Le génie expressif des vieux maîtres siennois s'unit avec le génie réaliste des prédécesseurs florentins. Et la même alliance du sentiment et de l'observation se retrouve dans la *predella* du tableau, c'est-à-dire dans les petites compositions peintes à sa partie inférieure : elle se retrouve dans diverses autres petites compositions du Louvre, dans les tableaux de Londres et de Florence, dans trois admirables petits panneaux du musée de Munich, dignes d'être mis, avec le *Couronnement de la Vierge* et la *Vierge* des Offices,

FRAGMENT D'UNE FRESQUE DE MASACCIO.
(Sainte-Marie-Nouvelle, à Florence.)

au premier rang des chefs-d'œuvre de Fra Angelico et de toute la peinture italienne.

Il est impossible de ne pas associer au nom du Fra Angelico celui de son élève préféré, BENOZZO DI LESE DI SANDRO, plus communément appelé BENOZZO GOZZOLI (1420-1498), dont les chefs-d'œuvre sont, avec le beau *Triomphe de saint Thomas*, du Louvre (n° 199), la *Procession des rois Mages*, au Palais Riccardi de Florence, la *Vie de saint Augustin*, à San Gimigiano, et les célèbres fresques du Campo Santo de Pise. Benozzo n'a plus l'adorable grâce de son maître : ses figures sont déjà plus purement humaines, plus terrestres que les divines figures du Fra Angelico : mais il a su garder quelque chose de sa profonde naïveté, et il y a joint une science du paysage, une finesse d'observation, qui dénotent l'influence qu'ont exercée sur lui les ouvrages de l'illustre contemporain et rival de Fra Angelico, MASACCIO.

C'est en effet dans le sens réaliste, plutôt que dans le sens expressif et mystique, que se développa l'art de TOMMASO GUIDI DE SAN GIOVANNI, surnommé le MASACCIO (1401-1428). Il se préoccupe, lui aussi, de faire traduire à ses personnages leurs émotions intérieures par le jeu de leur physionomie et par leurs mouvements : mais il se soucie davantage de peindre avec précision ces jeux de physionomie et ces mouvements, que de leur faire exprimer des émotions très profondes. En cela est son infériorité vis-à-vis de Fra Angelico. Mais les rares ouvrages de sa trop courte carrière ont, au point de vue plus spécial de l'art du peintre, une importance considérable. Masaccio a définitivement créé la peinture moderne : ses figures n'ont plus rien de la gaucherie des peintres primitifs : leurs moindres détails sont rendus avec une précision incomparable, en même

temps que les accessoires, les paysages, les architectures acquièrent une justesse merveilleuse. Tel nous apparaît ce maître dans ses grandes séries de fresques à Sainte-Marie-Nouvelle, à l'église del Carmine et à la chapelle des Brancacci, à Florence. Tel nous le voyons aussi au Musée des Offices, dans ce célèbre *Portrait de Vieillard*, peint sur une tuile, qui dépasse en intensité de vie comme en force de vérité les plus parfaits chefs-d'œuvre des maîtres flamands.

CHAPITRE IV.

Les peintres du quinzième siècle. (Deuxième période.)

LES LIPPI, BOTTICELLI, GHIRLANDAJO, LES BELLINI, FRANCIA
ET LE PÉRUGIN.

La période qui va de 1450 à 1500 est une période de transition. L'art italien, dégagé complètement des contraintes anciennes, marche vers une réalisation parfaite de la vérité et de la beauté naturelles. Cette période aboutit immédiatement à Léonard de Vinci, à Raphaël et à Michel-Ange, qui ont été ses plus brillants représentants en même temps que les fondateurs de la peinture nouvelle du seizième siècle. Les écoles se sont encore multipliées : chacune des villes de l'Italie a un art local, dont elle est fière, qui répond à son caractère social ou naturel, et qu'elle emploie à la décoration de ses monuments. Et comme les relations des villes entre elles restent relativement assez rares, les diverses écoles conservent des manières et des qualités très distinctes, qui nous ordonnent de considérer séparément ces écoles célèbres.

I. *Florence.* — Florence continue à garder le premier rang : les peintres de talent y sont plus nombreux que dans tout le reste de l'Italie. Mais l'école florentine adopte, vers cette époque, une manière nouvelle, qui se caractérise sur-

tout par une préférence du dessin à la couleur, une recher-

La Vierge et l'Enfant Jésus embrassé par saint Jean-Baptiste,
par Sandro Botticelli.

che de formes délicates et sveltes, quelque chose d'inquiet et de maladif dans l'expression des visages.

Le promoteur de cette tendance nouvelle est le Fra Filippo

FRAGMENT D'UNE FRESQUE DE SANDRO BOTTICELLI.
(Musée du Louvre.)

Lippi di Tommaso (1412-1469), qui, pour avoir conservé le surnom de *Fra*, n'a rien eu, dans sa vie ni dans ses ouvrages,

de la sainteté naïve du Fra Angelico. Son existence fut au con-

Figure tirée de la fresque de « La Visitation », par D. Ghirlandajo,
a Santa-Maria-Novella.

traire des plus mouvementées, et, dit-on, des moins exemplaires. Quant à ses ouvrages, dont les plus célèbres sont la

Vierge des Offices et celle du palais Pitti, à Florence, les fresques du dôme de Spolète, deux tableaux du musée de Berlin, une *Vision de saint Bernard* à la National Gallery, et une merveilleuse *Vierge* du musée de Munich, ce sont des compositions d'un réalisme charmant, pleines de couleur et de délicates expressions, mais où perce déjà le goût des formes étranges et maladives. Ajoutons que le Fra Filippo Lippi, sans doute sous l'impulsion de sa pauvreté, a produit un nombre très grand, peut-être trop grand de tableaux, et que ses peintures se ressentent souvent d'une production trop hâtive et trop répétée.

Le réalisme de Filippo Lippi est encore plus accentué dans l'œuvre de son fils, Filippino Lippi (1460-1504). Ses fresques, dont les plus célèbres sont celles de Sainte-Marie-Nouvelle de Florence, ses tableaux, notamment la *Vierge apparaissant à un Saint*, de la Badia de Florence, nous le montrent supérieur à son père par la grandeur et la noblesse de la composition : mais, en même temps, nous le voyons s'attacher encore plus fortement à faire, des sujets religieux qu'il peint, des scènes purement humaines, et à y introduire des figures d'une grâce bizarre et affectée.

Un autre élève de Filippo Lippi, Sandro Botticelli, de son vrai nom Filipepi (1447-1510), qui d'ailleurs contribua en une certaine part à former le talent de Filippino, dépasse à la fois, par le charme et l'originalité de sa peinture, le peintre qui fut son maître et celui qui fut son élève. Personne n'a su comme lui faire vivre d'adorables figures de femmes, d'une grâce noble et délicate. A peine peut-on lui reprocher, dans le choix de ses types, une certaine monotonie, et aussi une certaine affectation qui s'exagère et devient excessive dans ses der-

Le doge Francesco Foscari, par Bartolommeo Vivarini.
(Musée Correr, à Venise.)

nières œuvres, telles que le *Christ mort* du musée de Munich. En revanche, dans les *Vierges* de la première manière, notamment dans celle du Louvre, la *Vierge aux Anges* de Berlin, et celle du musée des Offices, dans les admirables fresques dont le musée du Louvre a le bonheur de posséder des spécimens importants, le peintre florentin déploie des qualités de profonde vérité et de séduisante émotion qui lui donnent, parmi les artistes de son pays, un rang tout à fait original. Ajoutons que le triomphe de Botticelli est dans les compositions mythologiques : sa *Naissance de Vénus* du musée des Offices passe à juste titre pour son chef-d'œuvre. Les figures des femmes, le paysage, tous les détails de la composition s'harmonisent pour produire une impression totale d'un agrément subtil et troublant.

Deux peintres de moindre importance, Cosimo Rosselli (1438-1507), élève de Benozzo Gozzoli, et son imitateur Piero di Cosimo (1462-1521), méritent encore une mention particulière, le premier surtout, dont le chef-d'œuvre est une fresque de l'église San Ambrogio, à Florence. De tous les peintres florentins, Cosimo Rosselli est celui qui présente au plus haut degré le caractère d'étrangeté maladive signalé plus haut comme l'un des traits distinctifs de la peinture florentine. Qu'on voie au Louvre un tableau que nous croyons bien être de lui, la *Vierge* (n° 347), composition fantastique, avec ses flèches bleues mêlées d'or qui se découpent sur un ciel extraordinaire, avec les expressions souffreteuses des visages, et ces charmantes figures d'anges sveltes et pâles qui volent aux deux côtés de la Vierge. Dans chacun de ses ouvrages, Cosimo aimait à introduire de ces éléments bizarres et inexplicables. Il a d'ailleurs porté dans sa vie privée le même

Cène, par le Pinturicchio. (Dessin du musée de Lille.)

esprit d'inquiète excentricité. Après une existence très agitée, il est mort dans un dénûment complet, ayant dépensé en études d'alchimie les sommes considérables qu'il avait gagnées.

Vierge aux Anges, par Sandro Botticelli.

Il faudrait citer aussi, parmi les maîtres florentins de cette époque, plusieurs noms célèbres : Antonio Pollajuolo et Andrea Verrocchio, tous deux à la fois peintres et sculpteurs, tous deux auteurs de remarquables tableaux, le premier plus spé-

cialement gracieux et subtil, le second plus vigoureux et plus inventif. Verrocchio a de plus la gloire d'avoir formé un élève qui devait le dépasser infiniment en génie, Léonard de Vinci.

La Madone couronnée par les Anges, par Sandro Botticelli.

Bastiano Mainardi (mort en 1515), dont le Louvre possède une *Vierge* d'un charme très original (n° 243), Lorenzo di Credi, élève de Verrocchio et imitateur de Léonard (1459-1537), maints autres encore que nous ne pouvons nommer ici, com-

plètent la liste des peintres florentins de cette époque féconde. Nous nous contenterons de leur joindre le nom plus glorieux de Domenico Ghirlandajo ou Grillandajo (1449-1494), qui peut être considéré comme l'un des maîtres de Michel-Ange,

Départ de saint Benoit pour Rome, par le Sodoma.

et qui, dans ses nombreux ouvrages, a su se tenir à l'écart du maniérisme de ses compatriotes, pour continuer le réalisme minutieux et réfléchi de Masaccio. A une science du dessin tout à fait extraordinaire, Ghirlandajo a joint une façon exacte et consciencieuse de reproduire les détails, qui fait de lui

l'égal des peintres flamands primitifs. Au Louvre, le *Portrait d'un Vieillard et d'un Jeune Enfant* suffit tout au plus à

ÉVANOUISSEMENT DE SAINTE CATHERINE, PAR LE SODOMA.

nous faire apprécier un côté du talent de Ghirlandajo. Il faut voir, pour mesurer dans son ensemble sa puissante originalité, les fresques de la chapelle Sixtine à Rome, de Sainte-Marie-

Nouvelle à Florence, ses tableaux de Florence et de Berlin.

II. *L'École d'Ombrie.* — L'École d'Ombrie a toujours subi très vivement l'influence de l'art florentin. Cette école, qui devait aboutir au plus grand peintre de l'Italie, RAPHAEL D'URBIN, a compté parmi ses principaux représentants, au quinzième siècle, PIERO DEGLI FRANCESCHI, plus connu sous le nom

PORTRAIT, PAR ANTONELLO DE MESSINE.

de PIERO DELLA FRANCESCA, peintre savant et habile, qui a réalisé d'énormes progrès dans l'art de la perspective et du clair-obscur, et dont les chefs-d'œuvre, à part divers portraits de la National Gallery, se trouvent dans les églises de Florence, d'Urbin, et d'Arezzo. Piero della Francesca a formé deux élèves célèbres : LUCA SIGNORELLI de Cortone (1441-1523), qui a conservé la manière de son maître, et dont les fresques, à la Chapelle Sixtine, à Orvieto, à Cortone, les tableaux, à Pérouse,

à Paris, etc., dénotent une science étonnante de l'anatomie, souvent alliée à une grande noblesse de conception : et Melozzo da Forli, moins vigoureux, mais d'un talent plus délicat et plus expressif. Le chef-d'œuvre de Melozzo, une *Ascension*, peinte à fresque dans l'église des Saints-Apôtres, à Rome, a

Portrait de Sandro Botticelli.

malheureusement péri en grande partie. Une fresque du Vatican, et une série de compositions des musées de Berlin et de Londres, représentant le *Culte des Muses à la cour d'Urbin*, donnent une idée suffisante de la manière fine et consciencieuse de ce maître charmant.

Le père de Raphaël, Giovanni Santi, peintre d'un talent assez médiocre, a été l'un des principaux élèves de Melozzo. Mais c'est un autre représentant de l'école ombrienne, Pietro Vanucci de Pérouse, dit le Pérugin (1446-1524), qui a eu le

mérite de former la main du jeune homme qui devait dépasser bientôt en génie comme en renommée tous les artistes de son pays. Et le Pérugin n'est pas seulement le maître de Raphaël : il est lui-même un grand peintre, comme suffiraient à le prouver ses tableaux du musée du Louvre.

Le Pérugin quitta de bonne heure son pays pour s'établir à Florence, où il fut d'abord si dénué de ressources qu'il dut, si l'on en croit la légende, coucher dans un coffre, faute de lit. Mais son talent, fortifié par les leçons de Verrocchio et l'exemple de son compagnon d'atelier Léonard de Vinci, le rendit vite très célèbre. Il fut appelé à Rome, puis revint à Pérouse, et s'installa de nouveau à Florence en 1504. C'est dans l'atelier du Pérugin que le jeune Raphaël vint achever l'éducation artistique commencée à Urbin sous la direction de son père et du peintre TIMOTEO DELLA VITE. Le Pérugin prit une part bienveillante et amicale aux succès de son illustre élève. Il aimait à le représenter dans ses tableaux : il avouait sans peine la supériorité de Raphaël. Lui-même, cependant, s'attardait dans sa manière d'autrefois : il ne cherchait plus, comme dans ses premiers ouvrages, à varier ses sujets et ses compositions, et l'abondance d'œuvres médiocres qu'il a produites vers la fin de sa vie a nui, devant ses contemporains comme devant la postérité, à la juste appréciation de son talent.

Ce talent est cependant incontestable, et l'un des plus originaux que l'on puisse voir. Nous avons mentionné plus haut ses tableaux du Louvre : l'un d'eux, la *Vierge entourée de saintes et d'anges* du Salon Carré (n° 426) peut être considéré comme le modèle de sa manière. Nous y trouvons le gracieux type féminin que présentent presque tous les ouvrages

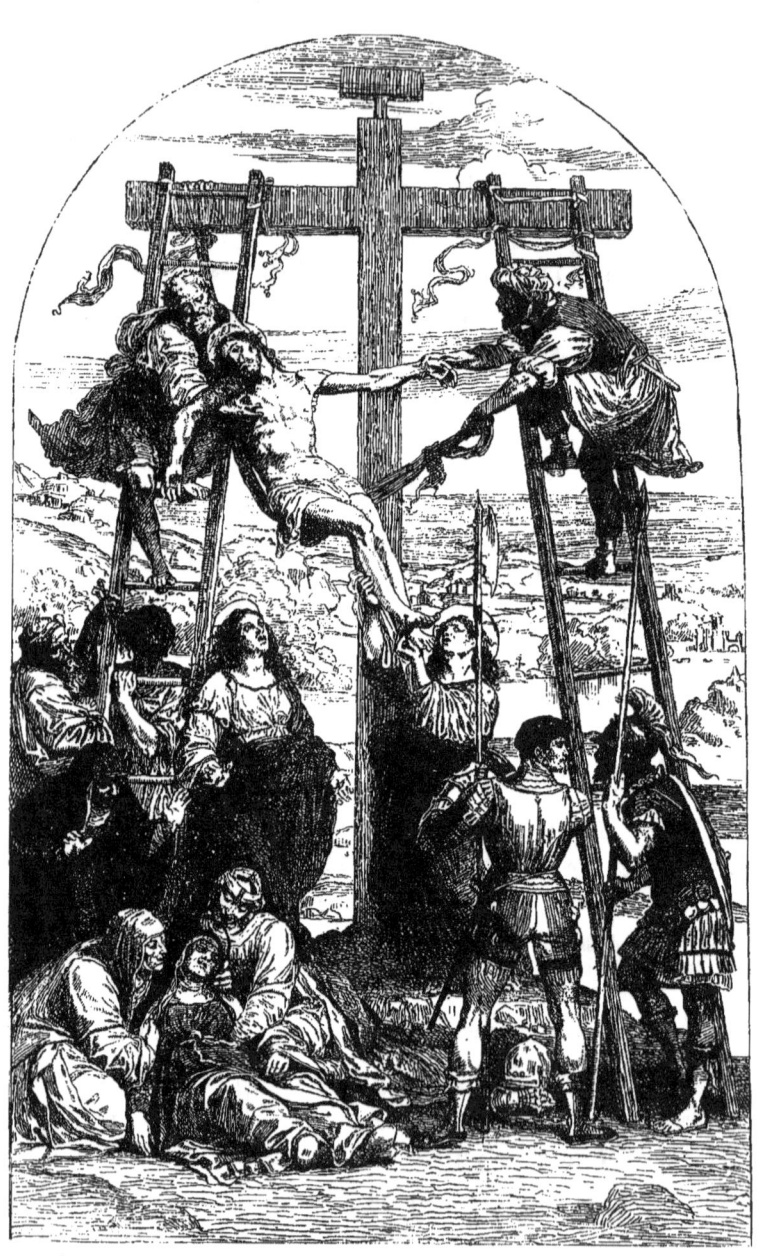

LA DÉPOSITION DE CROIX, PAR LE SODOMA.

du Pérugin, avec sa fine expression de douceur et de piété. La disposition des couleurs des robes, formant pour ainsi dire une croix, est des plus ingénieuses : le fond de paysage est d'une merveilleuse délicatesse, et l'on peut apprécier, dans tous les détails, l'extrême habileté technique du peintre de Pérouse. Plusieurs musées français, ceux de Caen, de Rouen, de Gre-

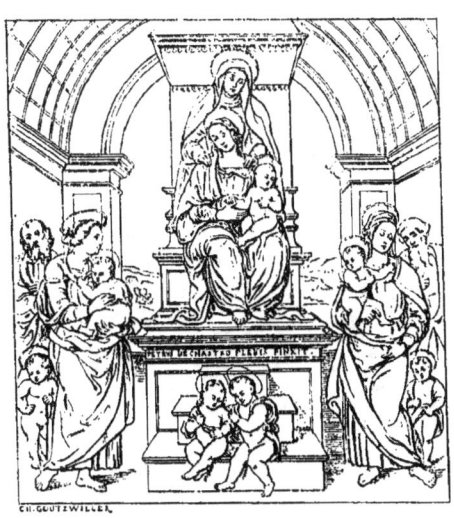

FAMILLE DE LA VIERGE, PAR LE PÉRUGIN.

noble, de Nancy, possèdent des ouvrages du Pérugin; le musée de Lyon contient même un de ses chefs-d'œuvre, l'*Ascension*. Les musées d'Italie sont également riches en tableaux du vieux maître. Ses fresques, moins nombreuses, présentent en revanche plus de variété et de mouvements. Enfin plusieurs tableaux à la détrempe, dont un au Louvre, le *Combat de l'Amour et de la Chasteté* (n° 429), montrent comment le Pérugin a su faire atteindre à ce procédé une richesse et une légèreté de tons égales à ce que peut donner la peinture à l'huile.

Parmi les élèves du Pérugin, il faut citer BERNARDINO DE PÉROUSE, imitateur habile de son maître, et BERNARDINO DI BETTO, surnommé le PINTURICCHIO (1454-1516), qui se perdit à son tour dans une production excessive, mais dont certaines fresques, à Rome, à Sienne, à Spello, révèlent un sens extraordinaire du mouvement et de la couleur.

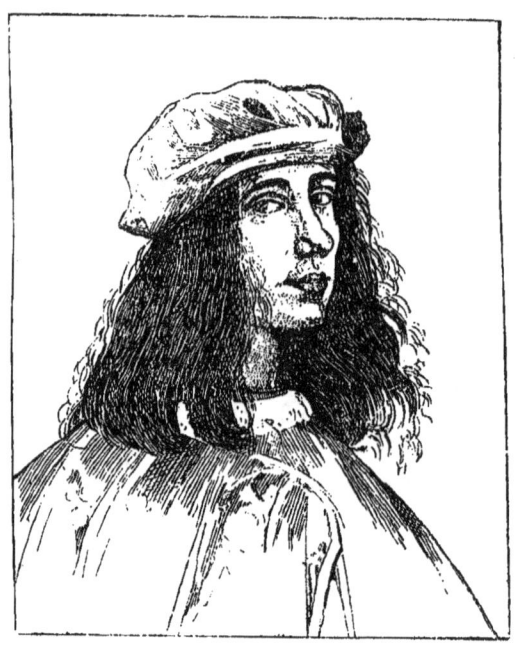

PORTRAIT DU SODOMA, PAR LUI-MÊME.

III. *École de Bologne.* — Nous devons rapprocher du Pérugin un peintre de Bologne, qui, sans avoir son talent, a laissé plusieurs ouvrages remarquables, et dont la manière rappelle par plus d'un point celle de l'École de Pérouse, FRANCESCO RAIBOLINI, dit LE FRANCIA (1450-1517). D'abord graveur en médailles, puis orfèvre, le Francia ne s'adonna à la peinture que

dans un âge assez avancé. Pour montrer qu'il avait un respect égal de son métier d'orfèvre et de son métier de peintre, il signait ses pièces d'orfèvrerie : *Francia pictor*, et ses tableaux : *Francia aurifaber*. Il eut, lui aussi, des relations amicales avec le jeune Raphaël, qui professait pour lui une vive estime, le consultait, lui écrivait souvent, et le pria même un jour, dit-on, de corriger l'un de ses tableaux les plus célèbres, la *Sainte Cécile*. Francia, de son côté, différent en cela de plusieurs peintres de son temps, assista sans jalousie au triomphe du jeune maître, en l'honneur duquel il écrivit même un sonnet. Dans une de ses lettres, Raphaël compare le Francia au Pérugin et à un illustre peintre de Venise, GIOVANNI BELLINI. C'est qu'en effet Francia était un éclectique : il empruntait à plusieurs sources les éléments de son art. Il prit aux Vénitiens le goût du coloris éclatant, au Pérugin, son expression caractéristique de sérénité douce, et aussi son type spécial de visage, l'ovale arrondi que nous avons vu dans toutes les peintures du maître de Raphaël. Deux tableaux du Francia au Louvre, un *Christ en croix* (n° 307) et une *Vierge* (n° 308) peuvent donner l'idée de sa manière. Les musées d'Italie ne sont pas moins riches en ouvrages de sa main qu'en tableaux du Pérugin; mais c'est dans les églises et au musée de Bologne que sont la plupart de ses peintures vraiment originales, et c'est au musée de Munich qu'il faut chercher la plus fraîche, la plus parfaitement gracieuse et belle de ses compositions, une *Vierge adorant l'Enfant Jésus*, dans un merveilleux paysage de fleurs et de gazon. Nulle part aussi n'apparaît mieux l'habileté technique de Francesco Francia, qui a porté dans la peinture la consciencieuse minutie de son premier métier.

Les deux fils du Francia, Giacomo et Guilio Francia, reprirent

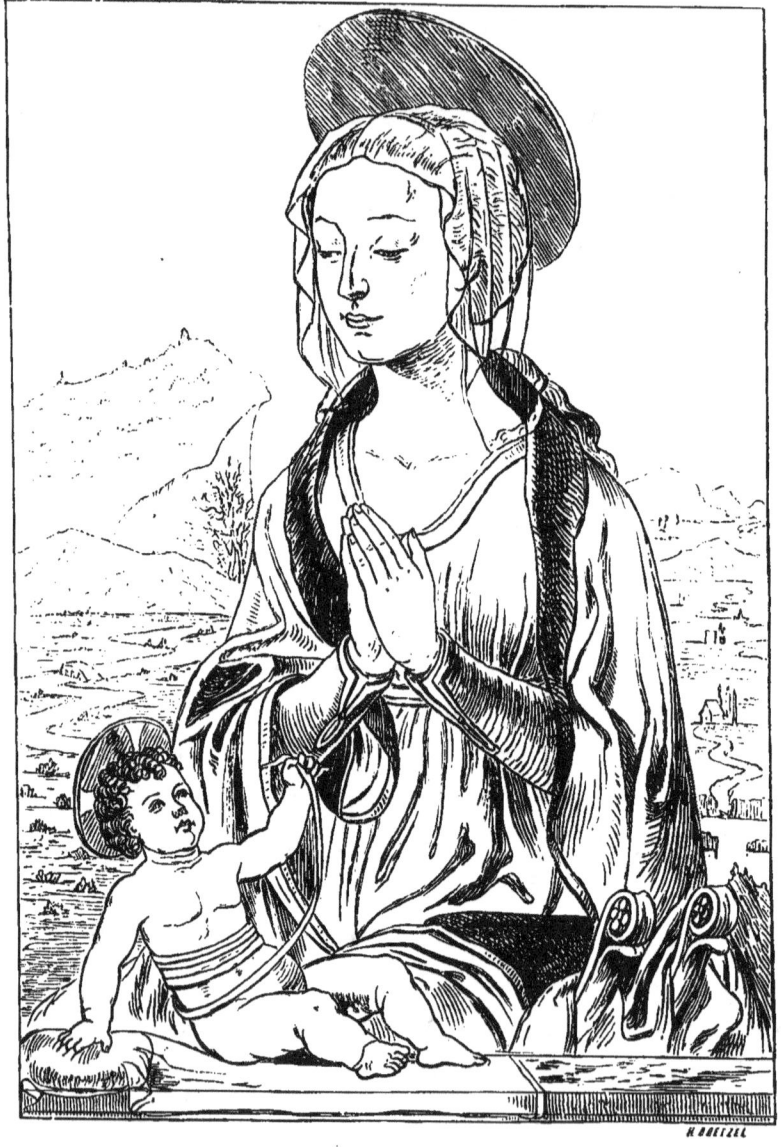

Vierge adorant l'Enfant Jésus, par Piero della Francesca.

sa manière : mais l'un et l'autre subirent très vivement l'in-

fluence du jeune Raphaël, comme en témoignent leurs tableaux à Parme, à Berlin, à Bologne, et le charmant dessin à la plume de Giacomo que nous reproduisons ici.

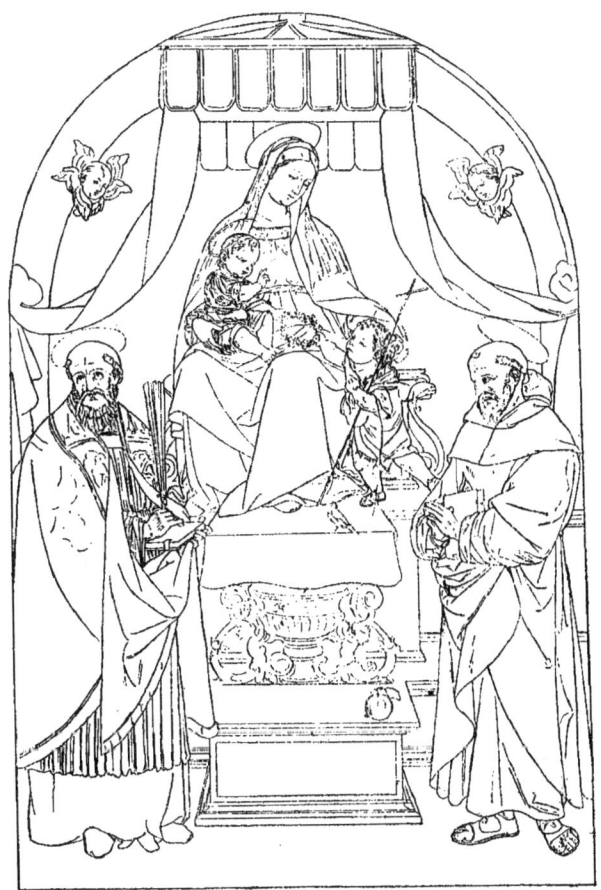

VIERGE SUR UN TRÔNE, PAR BERNARDINO DE PÉROUSE.
(Couvent des religieuses de Saint-François, à Pérouse.)

IV. *Écoles de Ferrare, de Sienne, de Milan, de Modène, de Naples.* — L'espace nous fait défaut pour apprécier en détail les caractères de nombreuses écoles secondaires, qui, tout en produisant certains artistes remarquables, furent très loin d'é-

galer en importance les grandes écoles de Florence, de l'Ombrie, de Venise et de Padoue.

A *Ferrare*, Cosimo Tura (1430-1498), auteur des fresques du

Saint Christophe, dessin de Jacopo Bellini.
(Musée du Louvre.)

palais Schiffanoja, communique à ses élèves Cossa, Zoppo et Ercole Roberti, le goût de compositions calmes et solennelles, de scènes religieuses ou symboliques avec des décors d'architecture très compliqués, et des paysages fantastiques. Un peintre de tendances toutes différentes, Lorenzo Costa (1460-

1535), semble s'être surtout inspiré du Francia : il a su cependant se montrer original dans certains tableaux allégoriques, dont le Louvre possède un spécimen fort intéressant (n° 155), et où le paysage reçoit un développement considérable. Plus tard encore l'École de Ferrare produit un coloriste de premier ordre, LE DOSSO (1475-1546), dont les rares ouvrages peuvent rivaliser avec les chefs-d'œuvre de l'art vénitien.

LE DÉVOUEMENT DE CURTIUS, PAR GIACOMO FRANCIA.

A *Sienne*, la décadence s'accentue pendant tout le cours du quinzième siècle : il n'y a guère d'originalité ni d'attrait dans les œuvres de FUNGAÏ (1460-1516) ni de PACCHIAROTTI (1474-1540) : et il faut aller jusqu'au seizième siècle pour trouver un peintre siennois digne d'être nommé. Celui-là, en revanche, ANTONIO BAZZI, dit LE SODOMA (1474-1549), est un des artistes les plus originaux de la Renaissance. Il excelle à animer ses compositions religieuses d'une émotion forte et profonde : en même temps qu'il donne à ses figures un charme mystérieux, une

beauté langoureuse et sensuelle, qui les rend inoubliables. Son chef-d'œuvre est *la Légende de sainte Catherine de Sienne*, peinte à la fresque dans l'église Saint-Dominique, à Sienne; une *Déposition de Croix*, à l'Académie de la même ville, est

L'Annonciation, par Pollajuolo.
(Musée de Berlin.)

encore une peinture des plus attrayantes, où le Sodoma a mis quelque chose du puissant génie de son maître Léonard.

L'*École milanaise* ne date, à dire vrai, que de l'arrivée de Léonard à Milan, et c'est dans l'histoire du seizième siècle que nous trouverons ses principaux représentants. Il faut ajouter pourtant que dès le quinzième siècle, certains peintres lom-

bards savent revêtir leurs figures d'une douceur délicate et gracieuse qui semble annoncer l'art du Vinci. Un Milanais, LE BORGOGNONE (mort vers 1524), mérite d'être signalé par l'habileté de son dessin et l'intense expression de quelques-unes de ses *Vierges*.

Modène avait, dès le quatorzième siècle, produit un peintre remarquable, TOMMASO DE MODÈNE, qui fut mandé à Prague par l'empereur Charles IV, et qui décora le château de Karlstein. Au quinzième siècle, l'art de Modène est surtout représenté par FRANCESCO DE BIANCHI (mort vers 1510), peintre habile et original, dont l'œuvre principale est une *Vierge entourée de deux Saints*, au musée du Louvre (n° 70), peinture lumineuse, d'une composition savante, avec des figures d'une expression assez singulière.

Quant à l'*École de Naples*, elle ne peut guère nommer qu'un maître intéressant, ANTONIO SOLARIO, LE ZINGARO, auteur d'une *Vierge* du musée de Naples, dont la profonde expression fait songer aux peintures de l'École allemande. Un peintre anonyme, auteur des fresques du cloître Saint-Séverin, à Naples, se distingue au contraire par la force et la vérité de sa composition. Enfin, il convient de joindre à l'École napolitaine le grand peintre sicilien ANTONELLO DE MESSINE (1414-1494), qui passe pour avoir introduit en Italie l'usage de la peinture à l'huile, et qui fut à coup sûr l'un des plus parfaits portraitistes de l'Italie, si l'on en juge par son *Portrait de Condottiere* du Salon Carré (n° 37), chef-d'œuvre de modelé, de clair-obscur, et aussi de profonde et pénétrante expression. Les compositions religieuses d'ANTONELLO, à l'église San Gregorio de Messine, au musée d'Anvers, aux musées de Dresde, de Berlin, de Londres et de Vienne, n'ont que le tort d'être encore des portraits,

Madone tenant l'Enfant Jésus sur ses genoux, par le Verrocchio.
(Musée de Berlin.)

c'est-à-dire des figures humaines rendues avec une précision merveilleuse, une habileté technique absolument extraordinaire, mais dépourvues de tout sentiment religieux.

A l'introduction par Antonello de la peinture à l'huile en Italie se rattache une légende curieuse, dont l'authenticité est d'ailleurs des moins certaines. On raconte que, vers 1442, Alphonse V, roi de Naples, reçut en cadeau un tableau de Van Eyck, et que, cette nouvelle façon de peindre ayant excité l'étonnement général, Antonello de Messine entreprit d'en connaître le secret. Il quitta Naples, se rendit à Bruges, muni d'un grand nombre de dessins et de tableaux italiens, qu'il échangea contre la connaissance de la peinture à l'huile. Lorsqu'il eut acquis une habileté suffisante, il revint en Italie et se fixa à Venise, où il fit de nombreux tableaux, sans vouloir révéler à personne sa manière de les peindre. Un de ses amis, Domenico de Venise, obtint cependant la faveur d'être initié à son tour par Antonello, à la condition qu'il quitterait Venise. Domenico se rendit à Florence, où sa renommée s'accroissait rapidement lorsqu'un rival, Andrea del Castagno, l'assassina, après lui avoir arraché son secret. La tradition qui rapporte ces aventures dit encore que l'assassin Andrea, pour réparer son crime, fit connaître à tous l'invention nouvelle, qui se répandit ainsi parmi les peintres italiens. Quoi qu'il en soit de cette légende, il est sûr que les œuvres d'Antonello de Messine furent les premiers essais de la peinture à l'huile en Italie, ce qui donne à ce peintre une grande importance historique, à côté de la haute valeur artistique de ses peintures.

V. *École de Venise.* — L'*École vénitienne* occupe, dès le quinzième siècle, un rang tout à fait à part dans la peinture de l'Italie. A la double influence de Gentile da Fabriano, qui

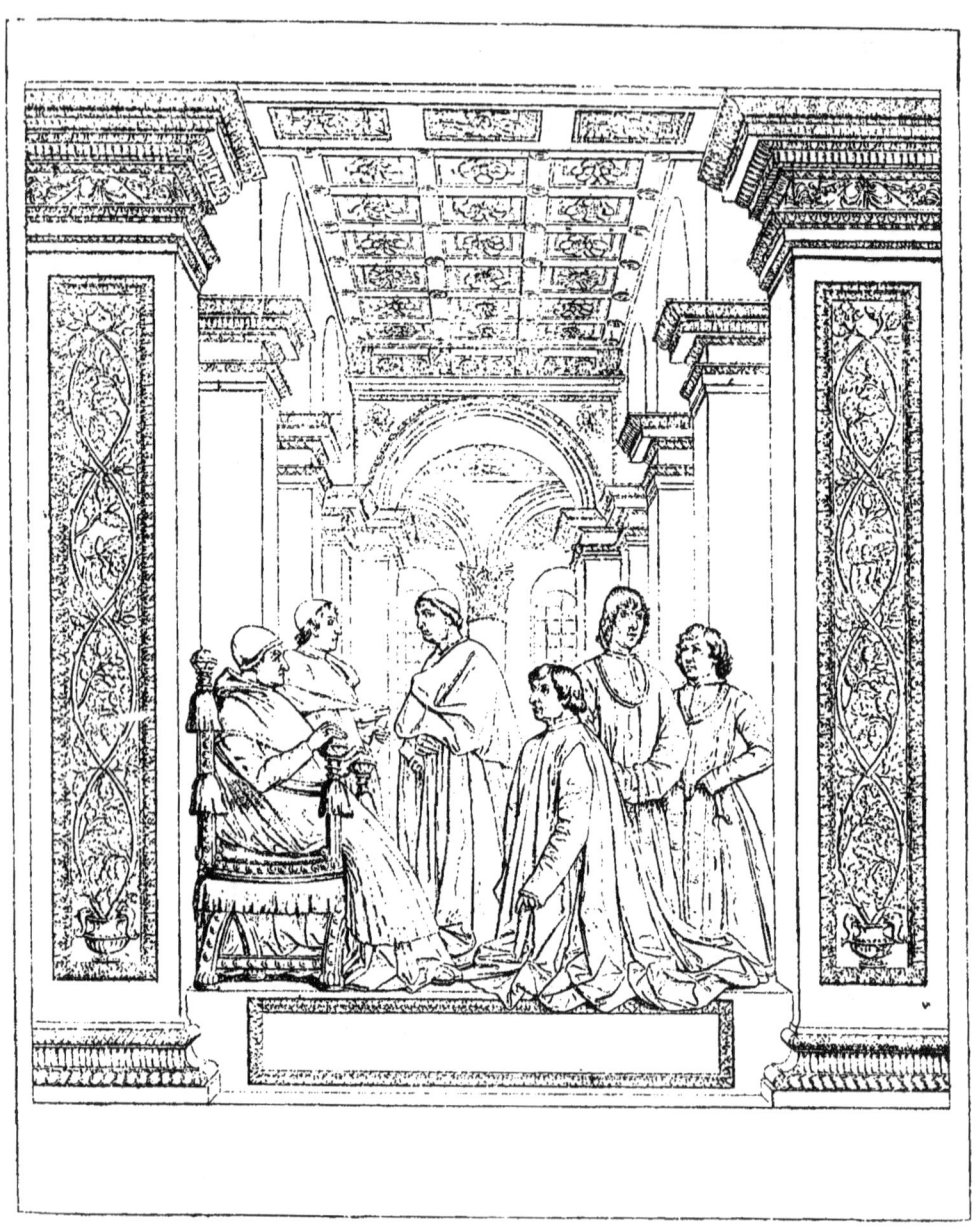

Sixte IV et Platina, fresque de Melozzo da Forli.
(Bibliothèque du Vatican.)

apporte à Venise le sens de la couleur, et d'Antonello de Messine, qui révèle aux Vénitiens les finesses de la peinture flamande, se joint encore l'influence incessante des arts de l'Orient, qui abondent à Venise sous la forme de tapis, de meubles, d'étoffes, etc. Aussi l'École de Venise est-elle dès le début ce qu'elle sera avec Giorgione, Titien et Véronèse : une école de coloristes, sacrifiant tout à la recherche des tons chauds et voyants.

C'est déjà l'impression que donnent les ouvrages des premiers peintres de Venise, au quinzième siècle : les frères ANTONIO et BARTOLOMMEO VIVARINI, dont les fresques et tableaux ornent les églises de leur ville natale. Un de leurs contemporains, au contraire, CARLO CRIVELLI, semble se rattacher plutôt aux traditions de l'école classique de Padoue, si l'on en juge par l'incomparable perfection de son dessin : mais lui aussi est un coloriste de premier ordre, dans ses tableaux célèbres du musée Brera de Milan.

Dans la seconde moitié du quinzième siècle, la peinture vénitienne est surtout représentée par la famille des BELLINI. C'est d'abord le vieux JACOPO, élève de Gentile da Fabriano, peintre habile et plein d'un sentiment très intense. Après lui, ce sont ses deux fils : GENTILE BELLINI (1421-1507), dont les chefs-d'œuvre sont, à Venise, deux *Miracles* peints avec une force de lumière étonnante; et GIOVANNI BELLINI (1426-1516), artiste très épris d'une forme châtiée et finie, élève d'Antonello, dont il a repris la manière vigoureuse et subtile, mais avant tout amant passionné de la lumière, qu'il a su rendre avec une maîtrise incomparable. Rien n'égale, à ce point de vue, ses merveilleux portraits, où la figure se dessine avec un modelé ferme et sûr, baignée d'une chaude lumière vénitienne.

Il suffit d'ailleurs, pour apprécier le génie de Giovanni Bellini, de voir au Louvre sa *Sainte Famille* (n° 61), chef-d'œuvre

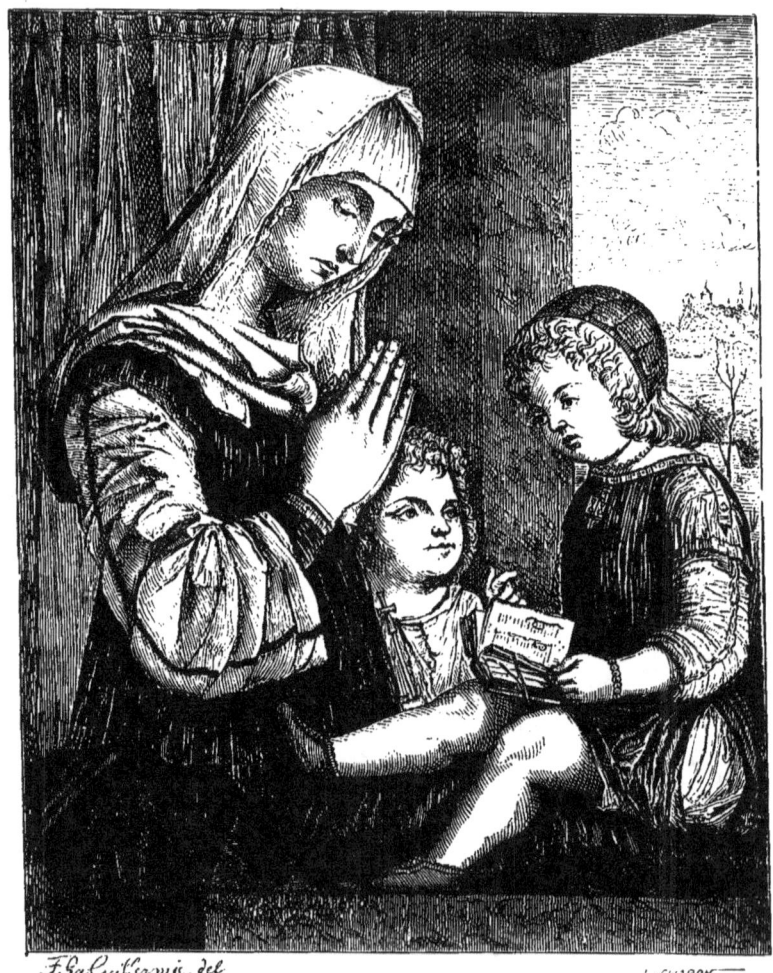

MADONE, PAR CARPACCIO.

d'une peinture religieuse où l'expression vient surtout de la couleur et des jeux de lumière.

Deux autres peintres continuent les traditions coloristes de Jacopo Bellini : Cima de Conegliano (1460-1518), auteur d'une

admirable *Vierge glorieuse*, à l'Académie de Venise, et le grand Vittore Carpaccio (1455-1525), qui rappelle à la fois le Fra Angelico, les Van Eyck, et ses compatriotes vénitiens. Il excelle à peindre des réunions de figures mouvementées et gracieuses, étalant au plein air d'une place publique les chatoyantes couleurs dorées de leurs riches costumes. C'est à Venise, qu'il faut voir son chef-d'œuvre, la série des neuf grands tableaux consacrés à l'histoire de *Sainte Ursule*. Le tableau du Louvre, *Saint Étienne prêchant* (n° 113), compte encore parmi les œuvres les plus séduisantes de ce maître, qui a eu sur la peinture allemande du seizième siècle une influence considérable, et qui, dans sa patrie, apparaît comme le précurseur immédiat de Paul Véronèse.

CHAPITRE V.

Les peintres du quinzième siècle. (Deuxième période, suite.)

L'ÉCOLE DE PADOUE ET ANDREA MANTEGNA.

Nous nous sommes conformé jusqu'ici à l'usage commun, en désignant sous le nom de *Renaissance* la première moitié du seizième siècle, l'époque où les Raphaël, les Léonard et les Michel-Ange ont fait atteindre à la peinture italienne son degré le plus haut. Nous devons bien avouer, cependant, que cette désignation n'est pas très légitime. Raphaël, Léonard, Michel-Ange n'ont pas fait autre chose que de perfectionner et de pousser à leur extrême limite des principes artistiques qui existaient avant eux. Si l'on entend par la *Renaissance* le renouvellement de la peinture, son entrée dans la voie de l'observation, de la vérité et de l'expression, c'est au quatorzième siècle avec Giotto, au quinzième avec Masaccio que s'est opérée la Renaissance. Si l'on entend seulement par ce mot la création d'une beauté nouvelle, classique, inspirée des chefs-d'œuvre de l'art grec ancien, c'est encore un peintre du quinzième siècle qui doit être considéré comme le promoteur de ce mouvement, comme le véritable père de la Renaissance ainsi définie. Bien plus que les maîtres glorieux du seizième siècle, celui-là a cherché à renouveler la peinture de son pays en y

GROUPE DE SAINTS, VOLET DU RETABLE DE SAN ZENO, PAR MANTEGNA.

GROUPE DE SAINTS, VOLET DU RETABLE DE SAN ZENO, PAR MANTEGNA.

introduisant les formes classiques; bien plus qu'eux, il a étudié et essayé de faire revivre la beauté antique. Un tel mérite à lui seul suffirait, sans même parler de l'importance artistique de ses œuvres, pour légitimer la place à part que nous donnons à ce peintre, ANDREA MANTEGNA DE PADOUE (1431-1506), dans l'histoire de la peinture italienne du quinzième siècle.

Une école de peinture existait à Padoue bien avant que Mantegna ne vînt en faire la première école du quinzième siècle. Le représentant le plus important de cette école avait été SQUARCIONE (1394-1474); et il est vraisemblable que c'est à ce peintre, qui fut longtemps son maître, que le jeune Mantegna dut son goût de l'antiquité classique. On raconte, en effet, que Squarcione avait lui-même ce noble goût, qu'il était allé en Grèce, et qu'il avait rassemblé dans son atelier de Padoue un véritable musée de sculptures anciennes. Par malheur, le seul tableau authentique que l'on ait conservé de lui, la *Vierge* de la collection Lazzara, à Padoue, ne le montre guère que comme un peintre de second ordre; et l'on sait qu'il a développé chez les élèves de son école, ANSUINO, PIZZOLO, l'habitude de compositions prétentieuses, vides, ornées d'architectures compliquées et assez peu agréables.

Mantegna, sorti, comme Giotto, d'une famille pauvre et obscure, manifesta comme lui un talent si précoce, que Squarcione le fit inscrire à dix ans dans la corporation des peintres. Plus tard, Mantegna se maria avec la fille de Jacopo Bellini, et il semble que ce mariage lui ait valu la haine de son maître Squarcione : le vieux peintre padouan alla même jusqu'à lui reprocher de déshonorer la peinture en copiant les marbres antiques, dont il lui avait naguère recommandé l'étude. Cela n'empêcha pas Mantegna de devenir bientôt célèbre dans toute

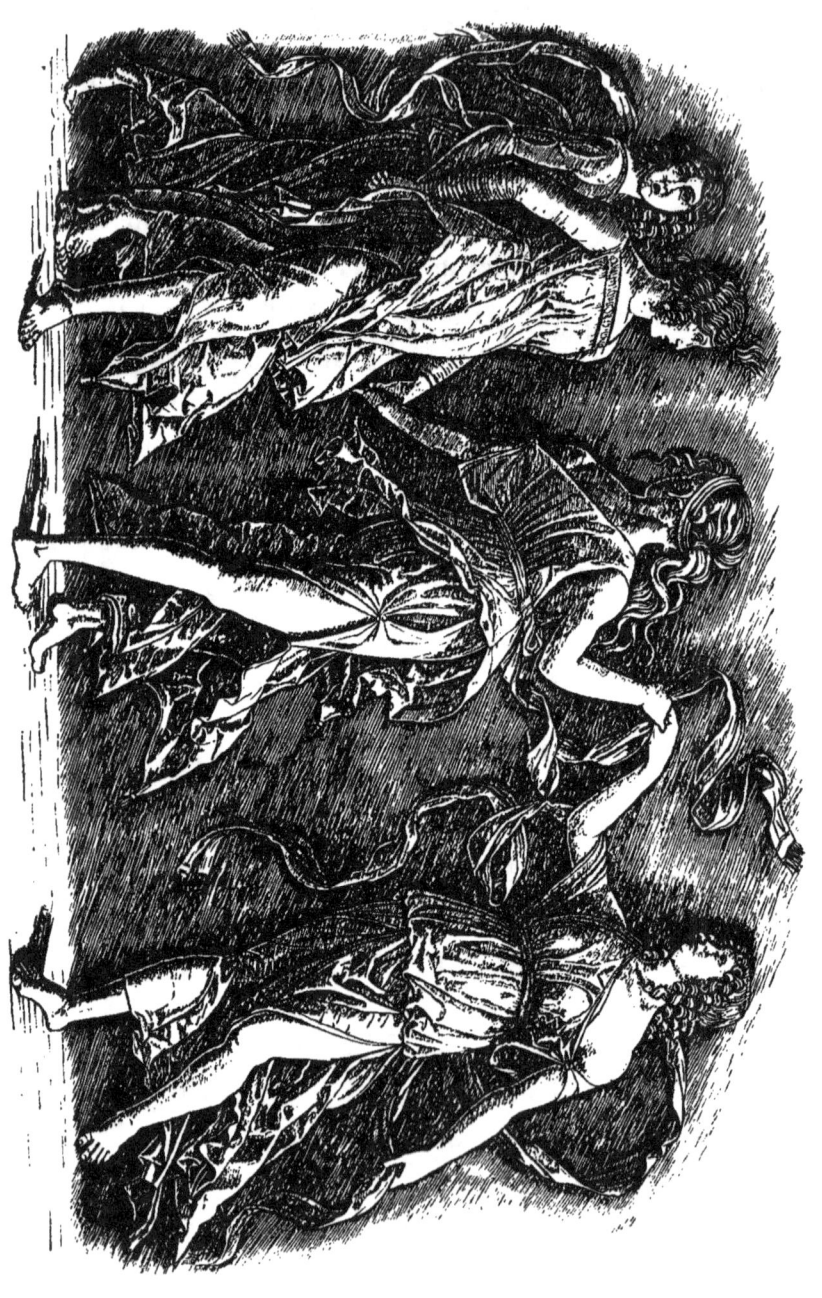

LA DANSE DES MUSES, ESTAMPE D'ANDREA MANTEGNA.

l'Italie. L'Arioste le cite, avec Léonard et Giovanni Bellini,

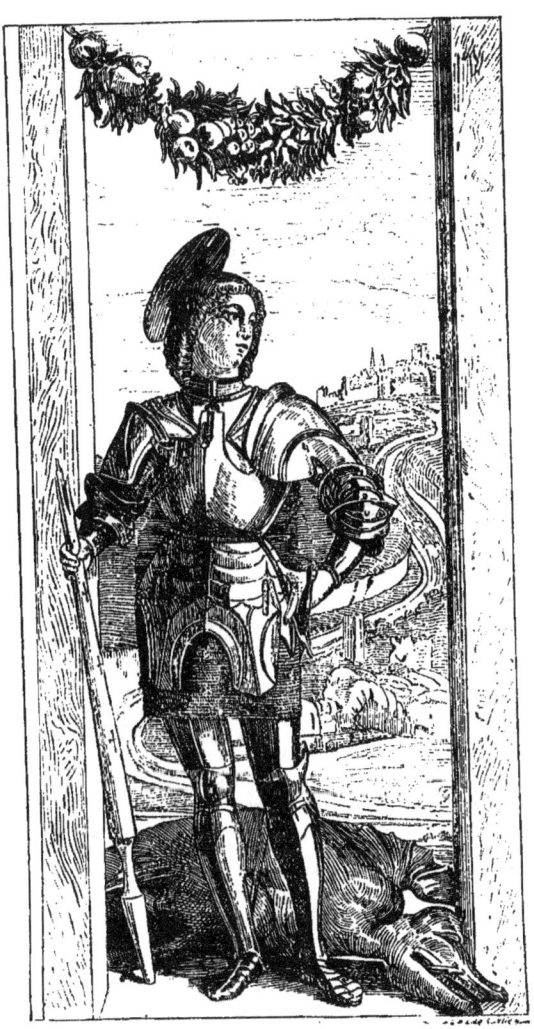

SAINT GEORGES, PAR ANDREA MANTEGNA.

comme le grand peintre de son temps; le jeune Albert Dürer, venu d'Allemagne en Italie, s'occupe plusieurs an-

nées à étudier ses ouvrages : et son influence se retrouve dans

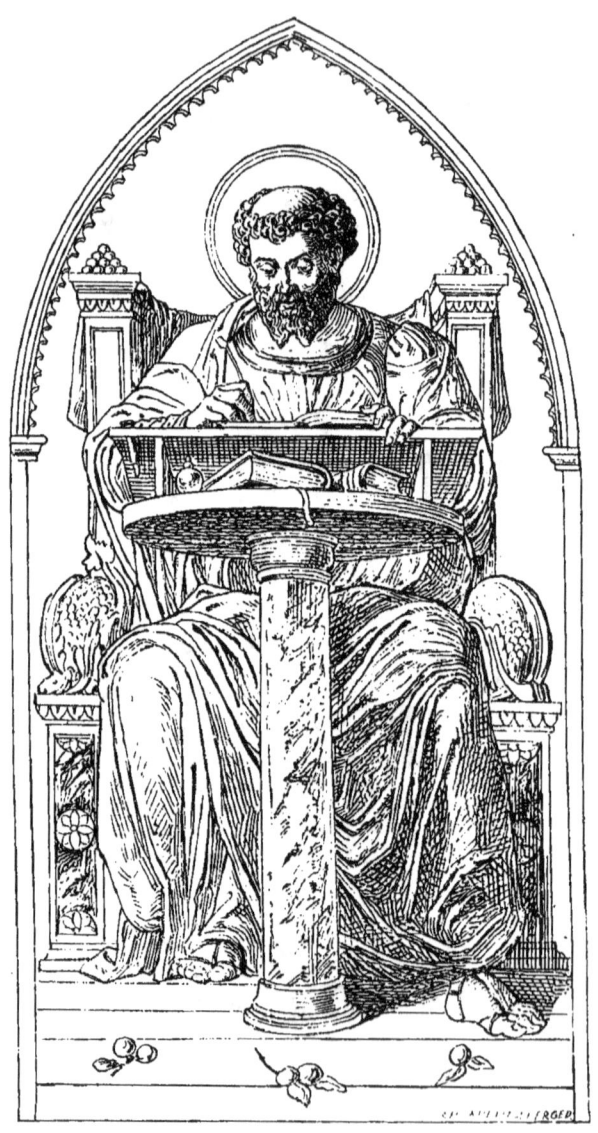

Saint Luc, par Andrea Mantegna.

les chefs-d'œuvre de Michel-Ange, du Corrège et de Raphaël. Les premiers tableaux de Mantegna, — parmi lesquels est

le beau *Calvaire* du Louvre (n° 250), peint à la détrempe, et remarquable surtout par son merveilleux fond de murs et

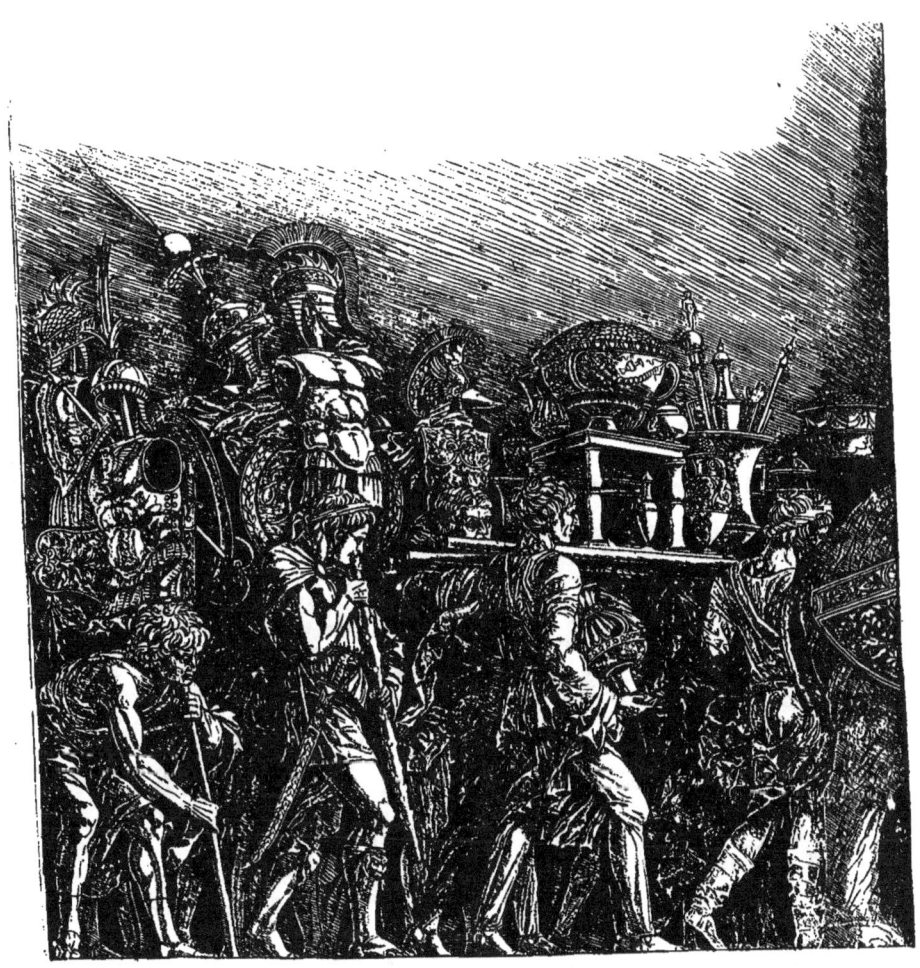

FRAGMENT DES « TRIOMPHES DE JULES CÉSAR », ESTAMPE DE MANTEGNA.

de rochers, — présentent encore quelque chose de raide, de pénible, de dur : on sent que le peintre s'est exclusivement occupé du dessin, qu'il a tout sacrifié à l'étude anatomique des formes du corps; les couleurs sont sèches et déplai-

santes : la recherche de l'expression va souvent jusqu'à la laideur. L'œuvre la plus caractéristique de cette première pé-

Fragment des « Triomphes de Jules César », estampe de Mantegna.

riode est le *Saint Luc entouré de onze saints*, aujourd'hui au musée Brera de Milan. Plus tard, nous voyons peu à peu cette raideur s'adoucir : la beauté plastique s'ajoute, dans le dessin, à la plus rigoureuse vérité d'observation; la composition

acquiert une noblesse incomparable; le coloris et le modelé deviennent plus délicats, plus gracieux, et l'expression offre un mélange de dignité et de tendresse que l'on ne retrouvera

Le Christ entre saint Longin et saint André.
(Estampe de Mantegna.)

plus dans les plus parfaits chefs-d'œuvre des artistes qui vont suivre. L'influence de l'art ancien se fait sentir de la façon la plus heureuse : nulle trace d'une imitation servile, un style tout moderne, mais imprégné d'un sentiment d'harmonie,

LA FLAGELLATION, ESTAMPE DE MANTEGNA.

de beauté calme et pure, que les sculpteurs grecs ont seuls pu révéler au maître de Padoue.

Citer les chefs-d'œuvre de Mantegna nous serait impossible. Ils abondent dans les musées d'Italie, dans les églises, dans les galeries de Berlin, de Vienne, de Londres, de Madrid. A peine pouvons-nous mentionner la célèbre série des neuf cartons de Hampton Court, représentant, croit-on, le *Triomphe de César*; le *Triptyque* du musée des Offices, à Florence; les fresques de la chapelle des Eremitani à Padoue, peintes pendant le séjour du maître chez Squarcione; la *Vierge de la Victoire* du Louvre (n° 251), composition où l'on aperçoit comme un retour aux œuvres de la première manière; le tableau du musée de Tours, etc. A notre sens, pourtant, aucun de ces divers tableaux ne mérite autant le nom de chef-d'œuvre que le fameux *Parnasse* du Louvre (n° 252). Il y a dans cette superbe peinture un équilibre si harmonieux, les Muses dansent avec un mouvement si gracieux, et le paysage qui les environne s'accorde avec les lignes de leurs corps d'une façon si intime et si naturelle, que nous ne connaissons pas d'œuvre qui donne à ce point l'impression d'une parfaite unité artistique.

Ajoutons que les portraits de Mantegna sont parmi les plus vivants qui existent dans l'art tout entier, que ses dessins sont justement considérés comme des modèles de savante et magistrale perfection, enfin que ses nombreuses gravures dépassent encore ses tableaux et ses dessins en originalité, en profondeur de sentiment, en noble beauté de lignes. Aucun maître ne pouvait mieux servir à montrer ce que la peinture italienne avait déjà réalisé de progrès, au moment où les grands artistes du seizième siècle allaient lui donner le rang suprême

JUDITH, PAR ANDREA MANTEGNA.

dans l'histoire de l'art de tous les temps et de tous les pays.

Andrea Mantegna n'a guère eu d'élèves directs que ses deux fils, Francesco et Ludovico Mantegna, et l'estimable peintre Francesco Bonsignori : mais l'influence du maître devait dépasser les limites de l'école de Padoue, et contribuer à la formation des artistes immortels dont nous allons étudier maintenant le génie et les œuvres.

DEUXIÈME PARTIE.

LA RENAISSANCE DE L'ART ITALIEN AU SEIZIÈME SIÈCLE.

CHAPITRE PREMIER.

CARACTÈRES GÉNÉRAUX.

Nous avons eu déjà, à plus d'une reprise, l'occasion de le dire : l'art italien du seizième siècle n'est pas né spontanément, comme l'art du dix-septième siècle dans les Pays-Bas; il est sorti de l'art des siècles précédents par une série de transitions lentes et pour ainsi dire insensibles. Il n'a été que l'épanouissement définitif et complet de principes et de tendances qui, depuis deux siècles, cherchaient à se faire jour dans la peinture italienne. Et il n'y a aucun de ses caractères dont on ne retrouve le germe dans l'art de ces deux siècles précédents.

Il n'en est pas moins vrai que, pris dans son ensemble, l'art de la Renaissance présente des caractères différents et parfois contraires de ceux que présente, dans son ensemble, l'art italien primitif. Par cela même qu'il est plus parfait, plus pur,

plus homogène, il laisse voir plus clairement son essence; et ainsi la distinction d'avec les œuvres primitives s'aperçoit

SAINT PROSDOCIME, SAINTE JUSTINE,
PAR ANDREA MANTEGNA.

mieux dans la peinture de Raphaël, de Léonard, de Michel-Ange, que dans la peinture de Masaccio ou de Mantegna, qui sont pourtant, eux aussi, des représentants de la tendance nouvelle, des précurseurs de la Renaissance.

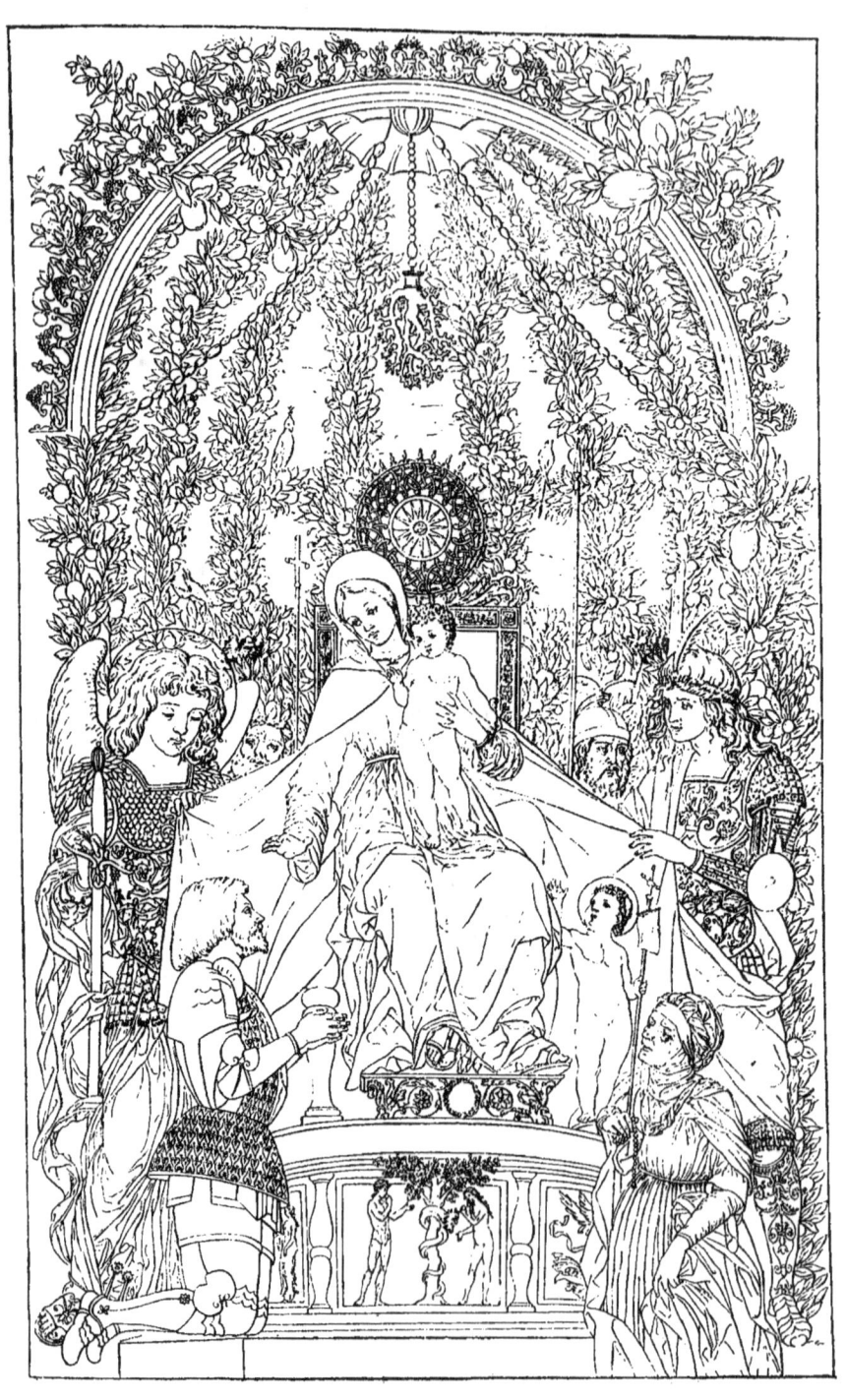

MADONE DE LA VICTOIRE, PAR MANTEGNA. (Musée du Louvre.)

Hâtons-nous donc de noter les principaux caractères qui distinguent l'art de la Renaissance de l'art primitif. Nous pourrons ensuite étudier avec plus de fruit les œuvres glorieuses des grands maîtres du seizième siècle.

Parmi ces caractères distinctifs, il en est un que nous avons déjà vu, et dont l'importance est énorme. L'usage de la peinture à l'huile est devenu universel. Il a amené une finesse, une abondance, une variété de nuances que les procédés de la détrempe ne permettaient guère aux peintres primitifs. Il a amené encore les jeux du clair-obscur, c'est-à-dire les mille effets de lumière et de couleur que détermine l'opposition d'objets plus ou moins éclairés et de fonds plus ou moins sombres. En même temps l'habileté technique, la science de l'anatomie, du modelé, de la perspective et du paysage s'est infiniment développée et perfectionnée. Les maîtres de la Renaissance possèdent tous les secrets du dessin et de la couleur : ils les possèdent avec une maîtrise et une plénitude que les plus grands peintres des siècles suivants n'ont pu égaler. Dans leurs fresques même, — dont le nombre est devenu beaucoup plus rare, — ils déploient une adresse technique qui triomphe comme en se jouant des difficultés du genre, et donne à celui-ci des qualités dont il semblait incapable.

Un autre caractère n'est pas moins essentiel. L'art devient humain, au lieu d'être religieux et mystique comme chez les peintres anciens vraiment primitifs. Le sentiment d'une vérité humaine remplace le sentiment religieux. Les maîtres de la Renaissance peuvent bien représenter encore des sujets sacrés; mais ces sujets, le plus souvent, ne sont que des prétextes. Les peintres ne cherchent plus à nous montrer la Vierge, les anges, tels que les rêve la foi, c'est-à-dire comme des

La Circoncision, volet d'un triptyque de Mantegna.

être surnaturels, d'une beauté étrangère à la beauté humaine. Ils voient et nous font voir, dans la Vierge, le Christ, les anges et les saints, des êtres de chair et d'os, des êtres de l'humanité naturelle, mais les plus beaux ou les plus touchants qu'ils peuvent imaginer. Il suffit de comparer une vierge du Fra Angelico à une vierge de Raphaël pour apprécier cette différence fondamentale. Les vierges de Raphaël sont des femmes, de vraies femmes, que le peintre a manifestement prises dans la réalité. Son unique effort a été de les revêtir de la plus parfaite beauté possible, et elles ne diffèrent de la réalité que parce qu'elles sont plus belles. Les formes acquièrent une plénitude admirable, les moindres détails de l'anatomie sont étudiés avec un soin infini. Seul, l'intense sentiment religieux qui chantait dans les chefs-d'œuvre du vieux moine a désormais disparu.

Faut-il regretter ce changement? Il faut en tout cas s'en féliciter en tant que nous lui devons les plus parfaits chefs-d'œuvre de la peinture. Il convient d'ailleurs d'ajouter que la conception nouvelle de l'art n'a pas eu pour cause, comme on pourrait le penser, la diminution des croyances religieuses. La piété des Raphaël, des Corrège, ne semble pas avoir été moins vive que celle des maîtres antérieurs. La cause véritable de la révolution, c'est d'abord le goût naturel du peintre pour la beauté. On ne résiste pas au désir de rendre les belles choses que l'on voit, et plus l'on est habile, plus on est maître de ses moyens, plus aussi est forte la séduction de la beauté naturelle. Une autre raison est la connaissance de l'art ancien, connaissance dont nous avons noté déjà l'effet sur l'œuvre du grand Mantegna. L'art grec classique, qui se révèle vers le quinzième siècle aux peintres italiens, est avant tout un art de pure

beauté plastique. Le sentiment religieux n'y joue aucun rôle,

Rencontre du Marquis de Gonzague et de son fils, le Cardinal François.
(Fresque d'Andrea Mantegna, au château de Mantoue.)

le culte du beau y est l'unique objet. Les peintres italiens s'inspirent de plus en plus de cet art merveilleux : il fortifie

leur goût de la beauté naturelle, leur enthousiaste volonté de rendre, en l'embellissant, ce qu'ils voient autour d'eux.

Enfin les circonstances extérieures, en se modifiant, modifient les conditions générales de la vie et du travail des peintres. Les relations entre les diverses cités se multiplient et deviennent plus faciles. Deux ou trois grands centres se forment, à Rome, à Milan, à Florence : de toutes parts les peintres s'y rendent, ils y demeurent, y travaillent les uns à côté des autres. Ainsi se trouve réduit infiniment le nombre des petites écoles locales, qui avaient eu, au quinzième siècle, des caractères distinctifs si nettement marqués. En outre, les nécessités de l'étude patiente et minutieuse obligent de plus en plus les peintres à se confiner dans leur métier de peintres. La plupart des maîtres primitifs menaient de front les sciences, l'architecture, la poésie, la sculpture et la peinture : désormais tous les artistes, — à part, il est vrai, Léonard, Michel-Ange et même Raphaël, — tous s'adonneront exclusivement à un seul art. Ajoutons encore, pour compléter cette rapide esquisse des traits généraux de la Renaissance, que, de plus en plus, les peintres deviennent de grands seigneurs honorés et puissants, sous la protection de princes qui mettent leur fierté à payer chèrement les commandes qu'ils leur font. Les papes Jules II, Léon X, Paul III, les Médicis de Florence, les Sforza de Milan, le roi de France François Ier, méritent d'être cités au premier rang parmi ces nobles protecteurs des maîtres de la Renaissance.

CHAPITRE II.

L'École de Milan et l'École de Parme.

LÉONARD DE VINCI ET LE CORRÈGE.

Aux causes de la Renaissance que nous avons signalées, il faut joindre une cause non moins importante : l'influence personnelle d'un maître, qui, sortant directement de l'art primitif, a su, par la seule force de son génie, transformer la peinture de son pays, et la faire entrer définitivement dans la voie nouvelle. LÉONARD DE VINCI est né en 1452 : il a été le contemporain des Botticelli, des Ghirlandajo, des Giovanni Bellini, avant de devenir celui des Raphaël et des Michel-Ange. Dans l'œuvre des uns et des autres, il a laissé la trace profonde de son action. Il est seul digne du nom de *maître*, si l'on entend par ce mot l'éducateur, le rénovateur d'une génération artistique.

Il est né au château de Vinci, près de Florence. Il était de bonne famille, et fit, dans sa jeunesse, des études très étendues. Entré dans l'atelier du peintre et sculpteur Verrocchio, il collabora à ses travaux, et devint bientôt le professeur de son professeur. En 1483, il quitta Florence, pour entrer au service de Ludovic Sforza, régent du Milanais, en qualité d'ingénieur civil et militaire, d'architecte, de sculpteur et de peintre. A Milan,

comme à Florence, sa venue détermina une révolution dans l'art national : tous les peintres milanais se mirent à l'imiter, comme avaient fait Verrocchio et tous les élèves de Verrocchio. En 1500, il revint à Florence, où il peignit son chef-d'œuvre, la *Joconde*, mais où il s'occupa surtout de littérature et de cana-

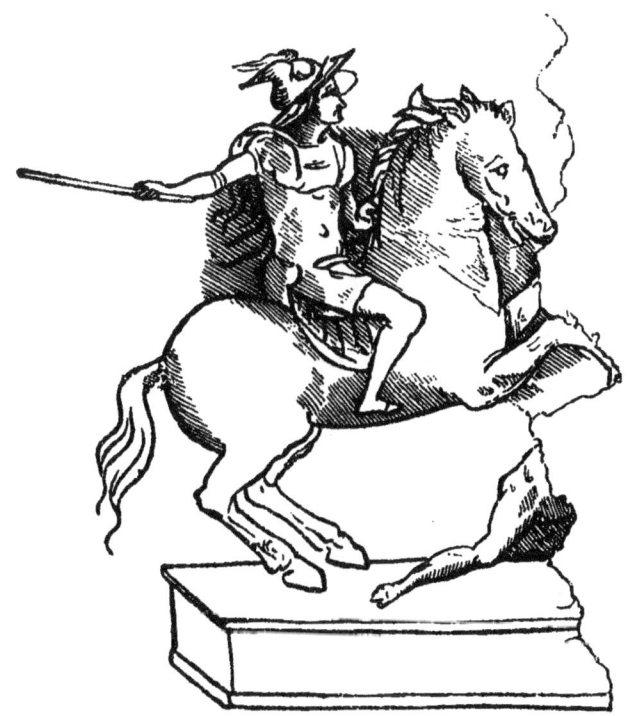

ÉTUDE DE CAVALIER, PAR LÉONARD DE VINCI.

lisation. En 1502, il fut chargé de divers travaux d'architecture dans le midi de la Toscane. Après d'assez longs séjours à Milan et à Rome, il passa en France, où François Ier le nomma son peintre de cour : mais il paraît bien que cette fois Léonard avait complètement abandonné la peinture pour les travaux de canalisation. C'est en France qu'il mourut, au château de Cloux, près d'Amboise, le 2 mai 1519. Comme Michel-Ange,

et à un degré bien plus haut, il a excellé dans tous les arts et dans toutes les sciences. Ses découvertes en géométrie, en physique, en chimie, en histoire naturelle, n'ont pas moins d'importance que ses chefs-d'œuvre de peinture.

Cette courte biographie aura pu déjà faire paraître Léonard

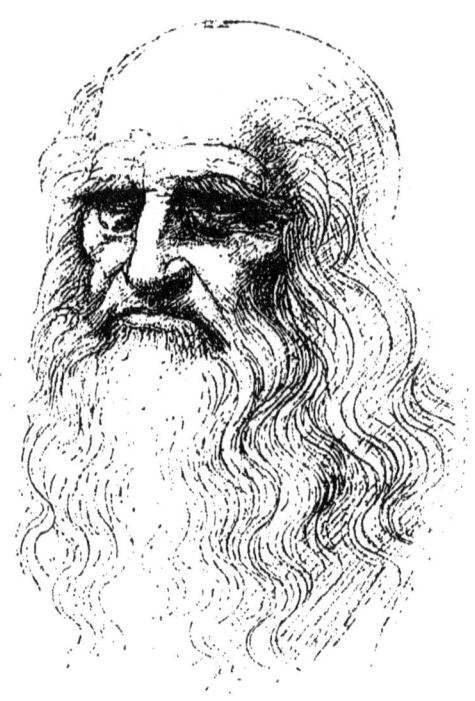

Portrait de Léonard de Vinci.

comme un homme extraordinaire. Extraordinaire, c'est en effet le mot qui définit le mieux le caractère, le génie, et l'œuvre de ce maître incomparable. Son art est un art mystérieux, plus riche en beauté que nul autre, mais riche d'une beauté dont le charme nous séduit sans que nous puissions l'expliquer. Tout au plus peut-on dire que le génie de Léonard

consiste surtout dans la recherche d'expressions langoureuses et subtiles, de mouvements souples, d'alliances de couleurs

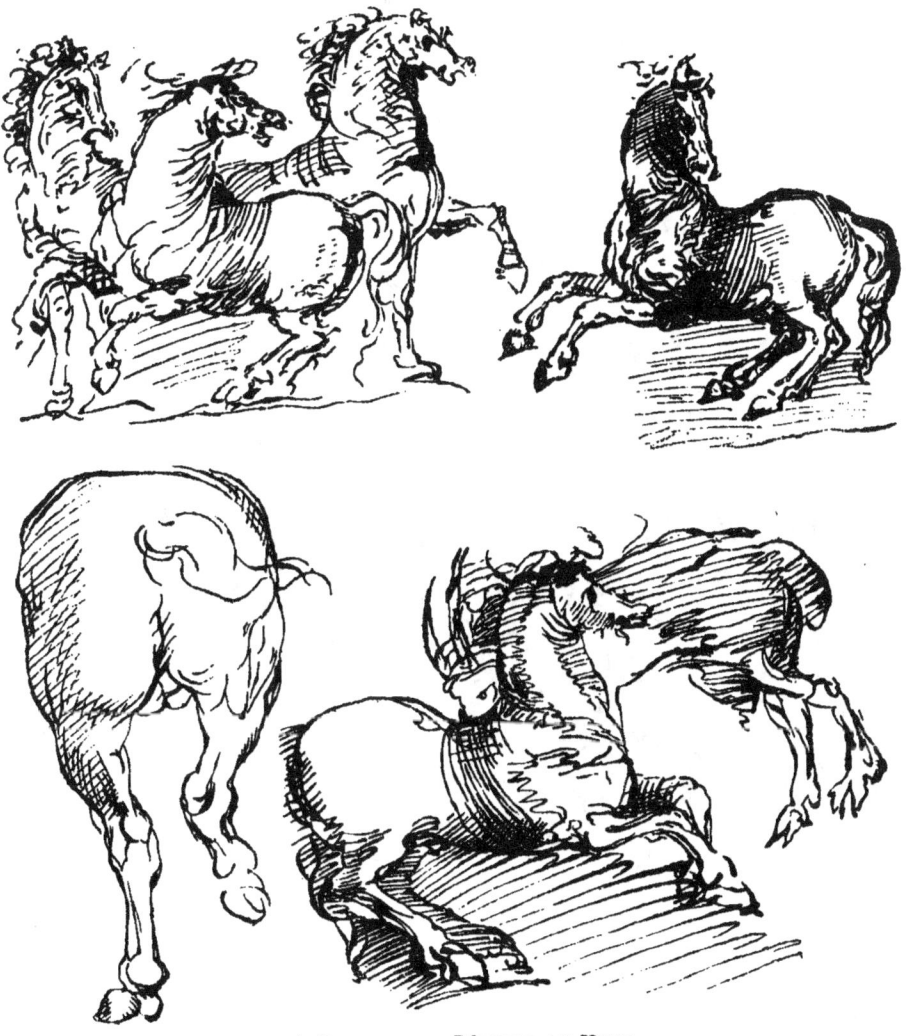

Croquis, par Léonard de Vinci.

très fines et très complexes : tout cela accompagné de la science la plus colossale qu'un peintre ait jamais possédée.

Tête de Jeune Homme, dessin de Léonard de Vinci.
(Musée du Louvre.)

Les peintures de Léonard sont malheureusement très rares. Quatre ou cinq tableaux à Florence, à Milan, et à Rome, deux ou trois autres à Londres, à Saint-Pétersbourg : à cela se ré-

Fresque de Luini. (Église Santa-Maria, a Milan.)

duisent les ouvrages authentiques, en dehors de ceux que possède le Louvre. Mais chacun de ces ouvrages est un chef-d'œuvre entièrement différent des autres, et notre Louvre a l'honneur insigne de posséder six tableaux dont quelques-uns sont les chefs-d'œuvre parmi ces chefs-d'œuvre.

C'est d'abord la *Joconde*. Tout le monde connaît cette sorte de portrait, représentant une jeune femme à mi-corps, vue de trois quarts, et derrière laquelle s'étend un paysage de mon-

MONNA LISA DEL GIOCONDO, GRAVURE DE LÉONARD DE VINCI.

tagnes. Monna Lisa, femme de Francesco del Giocondo, ainsi s'appelait, dit-on, le modèle de Léonard. Le maître a mis quatre ans à achever son tableau, et il ne crut jamais l'avoir fini autant qu'il aurait dû : ce qui n'empêche pas la *Joconde* d'être

un type incomparable de perfection absolue. Tout y est charmant, superbe, et tout y est mystérieux : le paysage, qui semble baigné dans une atmosphère bleue et chaude, la pose gracieuse de la jeune femme, les plis des manches de sa robe, le dessin et la couleur de ses mains fines et potelées. Mais tout cela peut encore trouver son explication dans la prodigieuse habileté du peintre : ce qui est à jamais inexplicable, c'est l'expression du visage, tout ensemble vivante et fantastique, c'est le sourire ironique des lèvres, le mouvement des yeux, une étrange harmonie de lignes qui attire et captive l'attention. Veut-on apprécier le caractère inimitable de cette expression, qui appartient en propre à Léonard? Il suffira de comparer la *Joconde* telle qu'il l'a peinte avec les copies qu'en ont faites de tout temps, qu'en font encore tous les jours, les artistes les plus habiles.

Le même charme mystérieux nous apparaît dans un second tableau du Salon Carré : la *Vierge avec l'Enfant et sainte Anne* (n° 59). L'ordonnance du paysage, l'harmonie spéciale du coloris, la recherche des expressions langoureuses se retrouvent dans ce tableau comme dans la Joconde et révèlent le même génie, malgré la profonde différence des sujets. L'altération même des couleurs semble donner à l'œuvre un charme nouveau de finesse et d'étrangeté.

Pourquoi ne pouvons-nous analyser comme nous le voudrions deux autres tableaux du Louvre : le *Bacchus* (n° 460) et le *Saint Jean* (n° 458), deux œuvres si peu religieuses ou mythologiques qu'on pourrait donner à l'une le titre de l'autre, mais en revanche deux merveilles de beauté plastique, de délicatesse expressive, de fin modelé, de clair-obscur et de coloris? Et combien de phrases ne faudrait-il pas pour définir

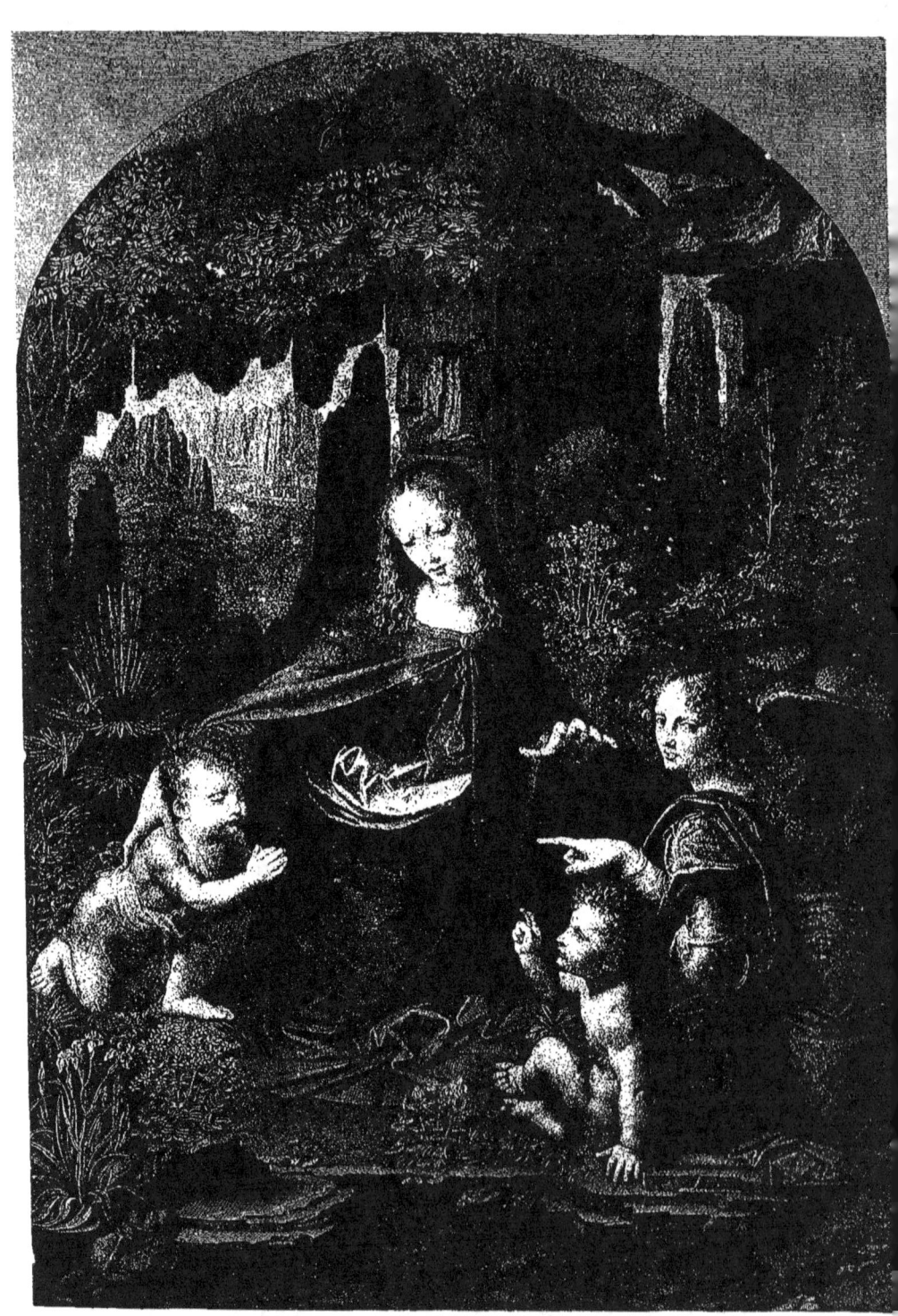

LA VIERGE AUX ROCHERS, PAR LÉONARD DE VINCI. (Musée du Louvre.)

l'attrait de la *Vierge aux Rochers* (n° 460) avec l'énigmatique visage de la Vierge, son attitude si pleine de langueur et de grâce, les adorables figures du petit saint Jean et de l'Ange?

Le Louvre possède, en outre de la *Joconde*, un second portrait de Léonard : c'est une jeune femme, vêtue d'une robe rouge avec des nœuds aux épaules, et qui a les cheveux retenus sur le front par un cordonnet orné d'un bijou (n° 461). On a cru trouver dans ce portrait l'image d'une favorite de François Ier, la *Belle Féronnière*, et ce nom est resté au tableau. Il est cependant plus probable que l'œuvre du Vinci représente la favorite de Ludovic Sforza, Lucrezia Crivelli. Mais qu'importent vraiment de tels problèmes devant un tableau comme celui-là! *La Belle Féronnière*, dans un genre tout différent, égale la *Joconde*. Ce n'est plus une composition, un ensemble où le visage apparaît rehaussé par les étranges détails du milieu qui l'entoure et s'harmonise avec lui. Un portrait, et rien de plus : mais le dessin est d'une sûreté, d'une finesse prodigieuses; et jamais peut-être Léonard n'a peint une expression plus vive et plus inquiétante que celle de cette pâle figure au regard profond.

Léonard s'est exercé dans tous les genres de peinture. Il a fait des tableaux à la détrempe, des tableaux à l'huile. Il a inventé et essayé une foule de procédés dont il a emporté les recettes avec lui. Il a également peint des fresques : mais la plupart ont été détruites, et il n'est guère resté qu'une grande *Cène* exécutée sur le mur du réfectoire d'un couvent de Milan. Encore ce merveilleux ouvrage est-il aujourd'hui dans un état de dégradation lamentable. En 1552, les dominicains du couvent, voulant agrandir un peu la porte de leur réfectoire,

VUE PRISE DU RIGHI, DESSIN A LA PLUME DE LÉONARD DE VINCI.

trouvèrent tout simple de couper les jambes du Christ et de ses disciples les plus voisins. Plus tard, le réfectoire devint un grenier à foin. Il y eut un temps où des guides vendaient aux touristes des morceaux de la fresque qu'ils grattaient du mur. Par bonheur plusieurs musées, notamment le Louvre, possèdent d'anciennes copies de la Cène exécutées probablement du vivant même de Léonard et sous sa direction. La variété des expressions et leur précision, l'arrangement savant des personnages autour de la divine figure du Christ, la grandeur de l'ensemble alliée à la parfaite indépendance des détails, toutes ces raisons expliquent assez la gloire de la *Cène* de Milan, qui coûta à Léonard six ans de travail.

Nous devons dire enfin que l'on ne connaît pas Léonard de Vinci, pas plus que Mantegna, si l'on n'a pas complété l'étude de ses peintures par l'étude de ses dessins. Pour une nature sans cesse en travail, éperdument éprise de formes nouvelles, de nouveaux progrès, comme l'était celle de Léonard, le dessin est l'expression la plus directe et la plus instructive de l'âme et du génie.

C'est dans les dessins de Léonard que l'on pourra voir l'étonnante variété de ses lignes, la richesse surnaturelle de sa fantaisie, et aussi sa science, et aussi la patiente et modeste obstination qu'il mettait à étudier toujours, à améliorer un art qu'il ne jugeait jamais assez parfait. A tous les points de vue, les dessins de Léonard sont la meilleure école où se puisse instruire un artiste.

L'École de peinture de Milan est sortie tout entière de Léonard. Et le génie de cet homme extraordinaire était si vaste, si complexe, que les divers peintres de l'École milanaise semblent s'être partagé ses qualités, et que chacun d'eux a eu

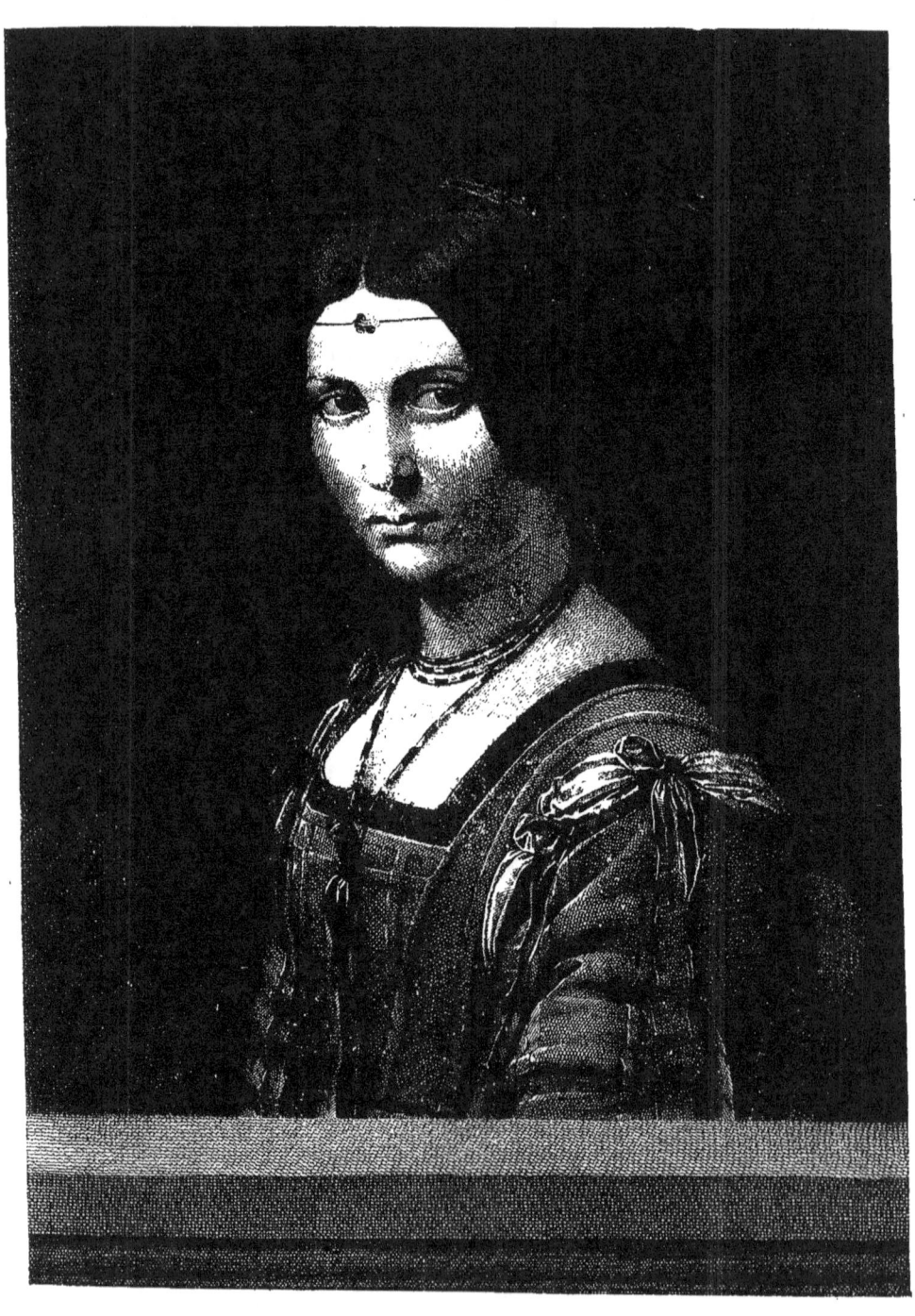

La Belle Féronnière, par Léonard de Vinci.
(Musée du Louvre.)

assez à faire de développer une seule des vertus artistiques que Léonard avait réunies dans ses puissants ouvrages. C'est ainsi que les trois principaux artistes de Milan, Luini, Solari, et Marco d'Oggione, diffèrent entre eux en ce qu'ils ont repris et continué un côté différent de la manière du Vinci. Un seul a su conserver quelque chose du charme troublant et mystérieux du maître : Bernardino Luini (1460-1530), auteur de très belles fresques (à Sainte-Marie de Milan, à la Chartreuse de Pavie, au Louvre) et de nombreux tableaux dont la *Salomé*, la *Sainte Famille* et l'*Enfant Jésus sommeillant* du Louvre (n^{os} 230, 231, 232), peuvent faire apprécier les remarquables qualités d'élégance, l'harmonieux clair-obscur, les expressions fines et délicates, rappelant, avec un peu d'effort et de convention, les adorables expressions du peintre de la *Joconde*.

Un autre Milanais, Andrea Solari, dit le Gobbo (1470-1530), semble avoir retenu de l'art du Vinci le secret des compositions émouvantes et de l'habile arrangement de la lumière : sa *Tête de saint Jean* (n° 397), du Louvre, passe à bon droit pour son chef-d'œuvre, avec la *Vierge* du musée Brera.

C'est au contraire le goût de l'étrange dans le dessin et dans les expressions qui constitue l'héritage fait par Léonard à Marco d'Oggione, peintre d'un talent technique inférieur, mais dépassant ses condisciples par la profondeur de la conception, si l'on en juge par son tableau de Sainte-Euphémie de Milan et ses deux tableaux du Musée d'Augsbourg.

Il faudrait citer encore les deux Ferrari, dont l'un, Gaudenzio (1484-1550), a laissé à Verceil, à Turin et à Milan des compositions pleines de grandeur, Giovan Boltraffio (1467-1516), dont le chef-d'œuvre est la *Vierge de la famille Casio*, au Louvre (n° 72) ; et maints autres artistes qui ont essayé de continuer la

ÉTUDE DE JEUNE GARÇON, PAR LÉONARD DE VINCI.

manière de Léonard sans jamais atteindre à son inimitable perfection. Peut-être le plus sage d'entre eux a-t-il été ce Francesco Melzi, le *Dilettante de Milan*, qui, ayant compris l'impossibilité d'égaler le génie de Léonard, a renoncé presque entièrement à la peinture, pour laquelle cependant il semblait mieux doué qu'aucun autre, et s'est uniquement consacré à admirer et à servir le maître.

Il n'a été donné qu'à un seul peintre de l'Italie de produire des chefs-d'œuvre dans une voie analogue à celle où s'est immortalisé Léonard, dans la voie d'un art élégant, délicat, expressif et sensuel, alliant la profondeur du sentiment à la grâce parfaite des formes. Encore ce peintre, le Corrège (1494-1534), ne saurait-il être comparé à Léonard ni pour la variété ni pour l'extraordinaire originalité de son génie.

Le Corrège représente à lui seul l'école de Parme. Il s'appelait en réalité Antonio Allegri, et son surnom lui vient de son pays natal, Correggio. On raconte qu'il s'est formé sans maître, qu'il n'est presque jamais sorti de la petite ville de Parme, et que sa vocation s'est fait jour en lui à la vue d'un tableau de Raphaël. — *Anch'io son pittore*, « Moi aussi je suis peintre, » se serait-il écrié. Au contraire de ses grands rivaux, il serait resté toute sa vie méconnu, pauvre et solitaire. Une autre légende, aussi peu vraisemblable que la première, prétend que, pour le payer d'un tableau qui aujourd'hui vaudrait un million, les moines d'un couvent voisin de Parme lui donnèrent un sac de gros sous, et que c'est en voulant porter sur son dos ce sac plein de cuivre que le Corrège, à peine âgé de quarante ans, prit la pleurésie dont il est mort.

Ses peintures, plus nombreuses que celles de Léonard, sont encore relativement assez rares. Les plus célèbres sont à

VIERGE, PAR LUINI.
(Fresque du cloître de la Chartreuse de Pavie.)

Parme, notamment les merveilleuses fresques du Dôme et de l'église Saint-Jean, celles de la Bibliothèque, les *Vierges* du musée. En dehors de l'Italie, les seules galeries qui possèdent des ouvrages importants du Corrège sont le musée de Dresde, où est l'admirable *Nativité* qu'on a coutume d'appeler *la Nuit*, et le musée du Louvre, où le *Mariage mystique de sainte*

LA MADONE DE LUGANO, PAR LUINI.

Catherine (n° 19) nous présente, avec la grâce élégante de ses formes, et la délicieuse unité de son coloris lumineux et souriant, un spécimen bien caractéristique de la manière du maître. Non moins remarquable à ce point de vue et non moins célèbre est l'*Antiope endormie* (n° 20), où le Corrège se montre ce qu'il est dans tous ses chefs-d'œuvre, un peintre avant tout préoccupé des formes élégantes, habile à modeler le corps, à le baigner dans une lumière blonde et légère.

Portrait de femme, dessin de Léonard de Vinci, a Windsor.

Federigo Barocci (1528-1612), coloriste brillant, et le délicat Michel-Angelo Anselmi (1491-1554), auteur d'une *Vierge Glorieuse* du musée du Louvre (n° 36) sont les deux seuls noms que puisse citer, avec celui du Corrège, l'école de Parme. Ni l'un ni l'autre n'ont assez d'importance pour que nous puissions leur consacrer une étude spéciale.

CHAPITRE III.

L'École de Florence.

MICHEL-ANGE, ANDREA DEL SARTO.

L'influence de Léonard n'a pas été moins vive à Florence qu'à Milan ; mais elle n'a agi directement que sur les peintres florentins de la fin du quinzième siècle, les Verrocchio, les Botticelli, les Ghirlandajo, dont elle a fait entrer l'art dans une voie nouvelle. Au seizième siècle, l'influence de Léonard trouve en face d'elle, à Florence, celle d'un autre maître, Michel-Ange, et l'on peut dire que les peintres florentins de la Renaissance se sont développés sous l'inspiration de ces deux artistes de génie.

Michel-Ange a été avant tout un sculpteur. Ses chefs-d'œuvre de statuaire sont trop importants pour que nous puissions les traiter en passant, comme nous serions forcé de le faire dans cet ouvrage spécialement consacré aux peintres. Qu'il nous suffise de rappeler les admirables compositions du *Jour* et de la *Nuit*, les statues de *Laurent* et de *Julien de Médicis*, le *Brutus* de Florence, les *Esclaves* du Louvre, la *Pieta* de Saint-Pierre de Rome, tant de merveilleux travaux, où l'intensité de l'émotion se traduit par les lignes les plus fortes et les plus expressives qu'il ait été donné à un

sculpteur de réaliser. Michel-Ange fut aussi architecte, et à

MICHEL-ANGE BUONAROTTI, D'APRÈS LA GRAVURE DE BONASONE.

l'architecture aussi il a donné des chefs-d'œuvre. Mais c'est

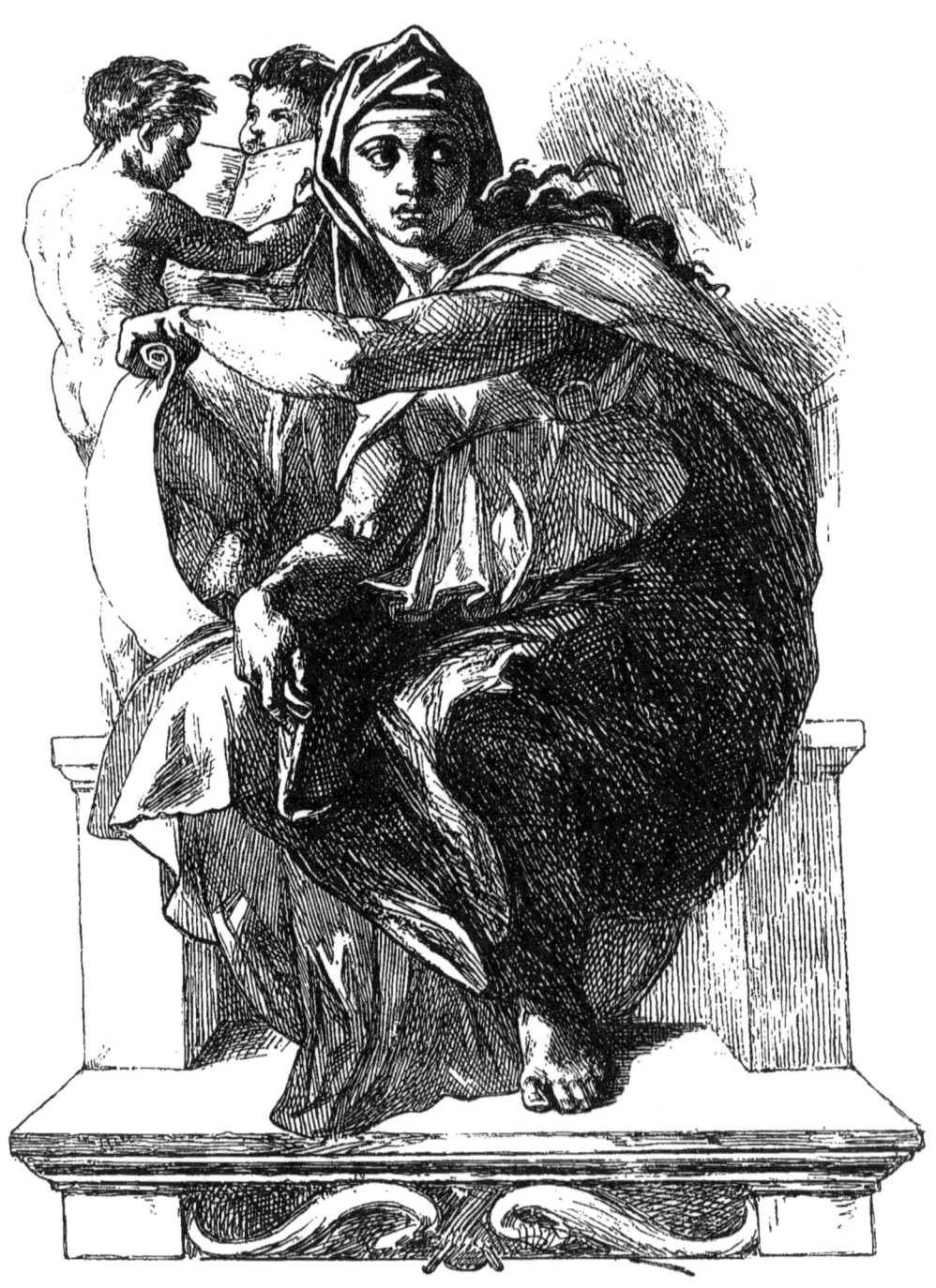

SIBYLLE DELPHIQUE, PAR MICHEL-ANGE.
(Plafond de la Sixtine.)

uniquement comme peintre que nous devons le considérer ici, et chacun sait que les peintures de Michel-Ange, pour être peu nombreuses, ne le cèdent aux chefs-d'œuvre de

Dessin de porte, par Michel-Ange.

sa sculpture ni en renommée ni en haute valeur artistique.

C'est à Rome, dans la chapelle Sixtine, que sont les principales peintures de Michel-Ange : le plafond, — où il a représenté à fresque les *Prophètes*, les *Sibylles*, et divers *sujets* de l'Ancien Testament; et le *Jugement dernier*, énorme compo-

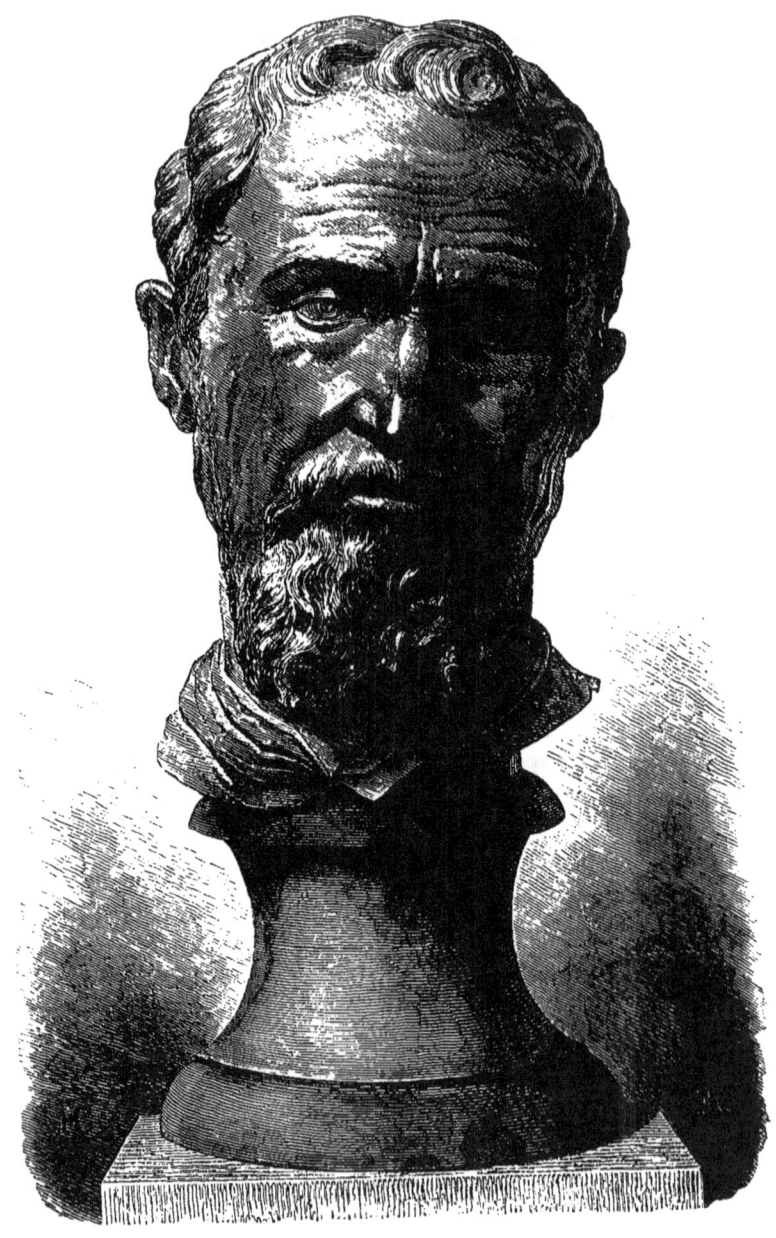

BUSTE EN BRONZE DE MICHEL-ANGE.

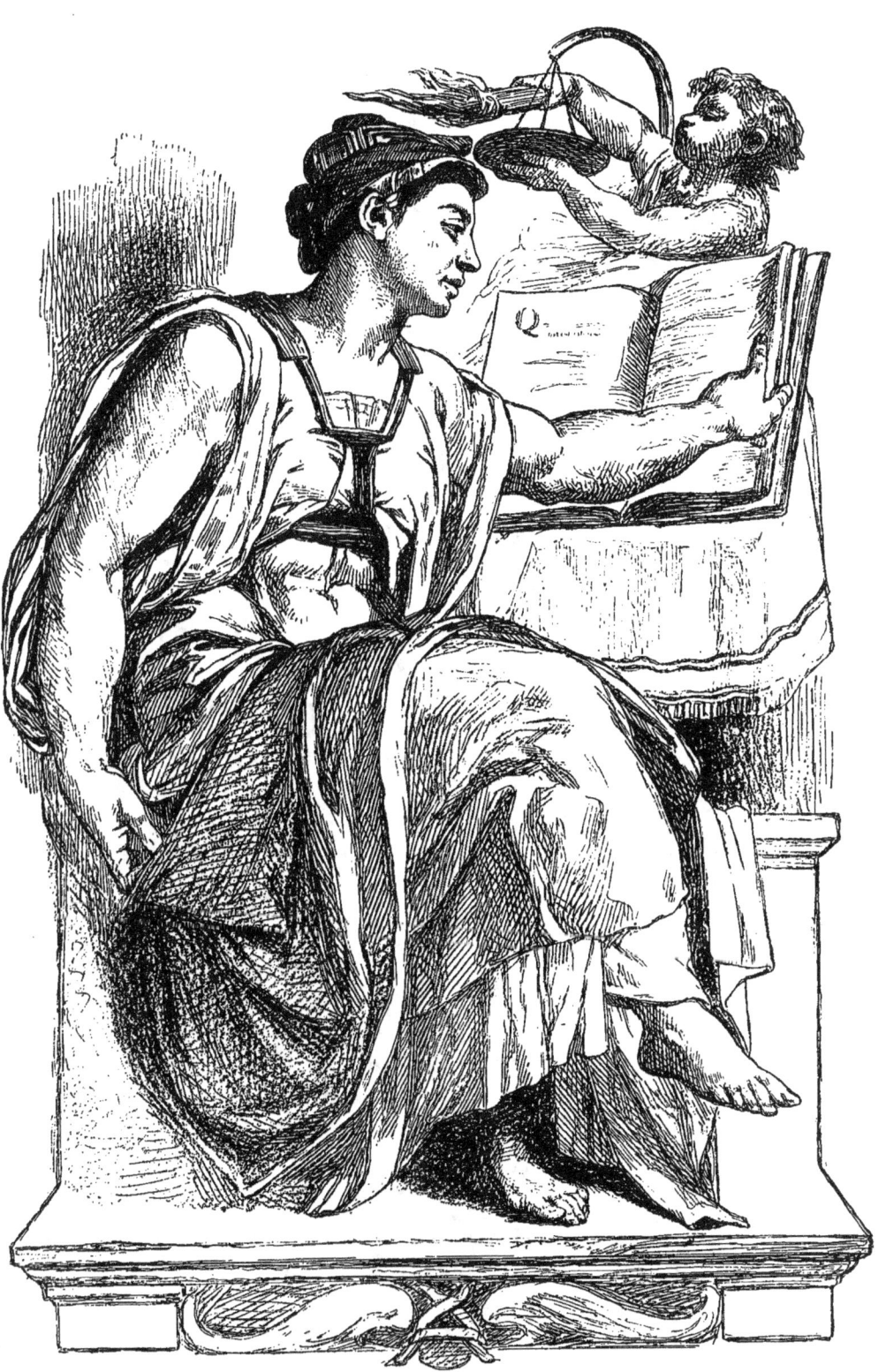

SIBYLLE ÉRYTHRÉE, PAR MICHEL-ANGE. (Plafond de la Sixtine.)

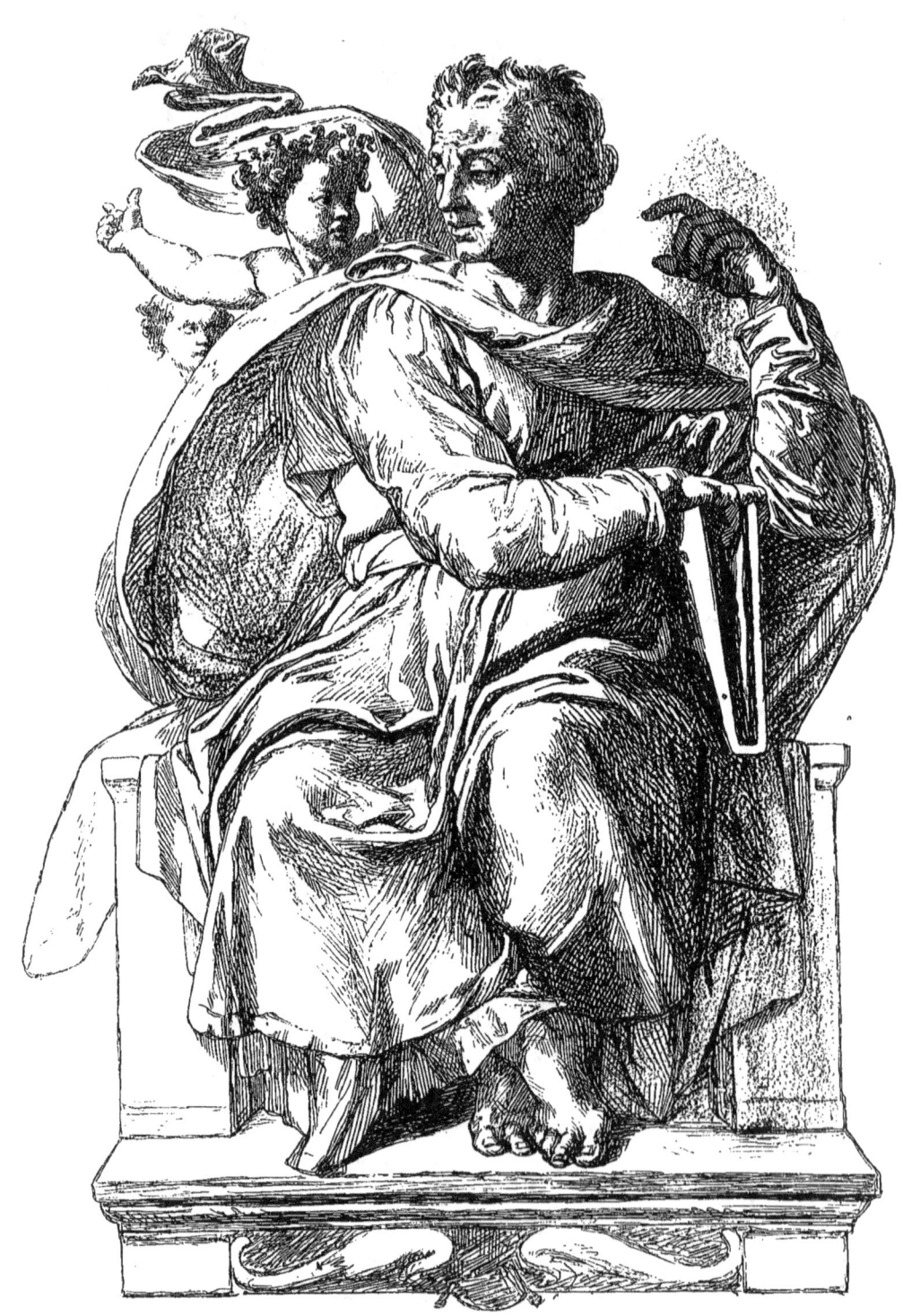

Le prophète Isaïe, par Michel-Ange. (Plafond de la Sixtine.)

sition où il a mis tout un monde, et dont notre École des Beaux-Arts possède une excellente copie. De tableaux, Michel-Ange n'a guère laissé que deux, tous deux à Florence. Il faisait profession de n'estimer que la fresque, et de mépriser la peinture de chevalet. Il ne cachait pas son dédain pour ceux de ses contemporains qui abandonnaient l'ancienne tradition de la peinture murale et se consacraient à de petits tableaux : les tableaux, disait-il volontiers, sont ouvrage de femme. Ses deux tableaux, la *Sainte Famille* et les *Trois Parques*, sont pourtant aussi remarquables que ses fresques et suffiraient à prouver que ce n'est pas le genre qui importe, mais le génie qu'on y déploie.

Le seul reproche que l'on puisse faire à la peinture de Michel-Ange est d'être une peinture de sculpteur. C'est à l'étude du corps humain qu'il met le plus gros de ses soins; et souvent il faut constater une disproportion entre les personnages qu'il représente et le milieu où il les place. Mais cela encore est une querelle portant plutôt sur le genre que sur la valeur même de l'œuvre. Et pour peu que l'on veuille se résigner à ne voir dans les peintures de Michel-Ange que ce qu'il y a mis, on ne peut se défendre d'un superstitieux respect devant une manifestation aussi puissante, aussi grandiose, aussi originale, du génie créateur. Comme Léonard, mais dans un ordre tout différent, Michel-Ange évoque l'impression d'un homme extraordinaire. A tout ce qu'il touche, il donne un prodigieux caractère de grandeur, de noble et austère fierté. Les figures qu'il peint ont une vie d'une intensité terrible, avec leurs formes vigoureuses, l'expression profonde de leurs mouvements et des traits de leurs visages. Et cette grandeur n'empêche pas Michel-Ange d'être, à sa façon, le plus varié des peintres.

TÊTE DE FAUNE, PAR MICHEL-ANGE.

Il sait représenter les scènes les plus touchantes avec autant de justesse que les spectacles les plus grandioses. Plusieurs de ses *Sibylles* sont des êtres d'une grâce surnaturelle : le *Jugement dernier* contient quelques-uns des types les plus séduisants de la beauté humaine. Sans aucun artifice de métier, dédaignant les ressources du clair-obscur et les finesses des nuances, il sait être un coloriste incomparable, et choisir les tons qui traduisent le mieux le sentiment à exprimer. Lui aussi, comme Léonard, il édifie au-dessus de son siècle un art où il est maître absolu, maître exclusif : et ses continuateurs échouent à vouloir reprendre une manière qui ne peut être qu'à lui.

Un génie de cette trempe efface naturellement les talents qui l'entourent. L'École florentine, pourtant, a produit au seizième siècle des peintres plus intéressants que l'École milanaise. Il faut citer, au premier rang, un moine dominicain, BACCIO DELLA PORTA, dit FRA BARTOLOMMEO (1475-1517), que ses contemporains ne craignaient pas d'égaler à Raphaël. Comparaison flatteuse, trop flatteuse, pour le moine de Florence ! Que l'on voie au Louvre un de ses meilleurs tableaux, la *Vierge assise sur un trône* (n° 57) : aucun de ses ouvrages, pas même ceux du musée et de l'académie des Beaux-Arts de Florence, ne sont aussi capables de faire sentir à la fois les précieuses qualités de sa peinture, et l'énorme différence qui le sépare de Raphaël. La composition est pondérée et régulière, les visages sont gracieux et d'une expression charmante, la couleur sagement distribuée ; mais de tout cela rien n'est vivant. On dirait que l'artiste a volontairement recherché une noblesse harmonieuse et froide. Il semble, en effet, que Fra Bartolommeo ait eu cette singulière conception de la peinture.

TÊTE DE FAUNE, PAR MICHEL-ANGE.
(Musée du Louvre.)

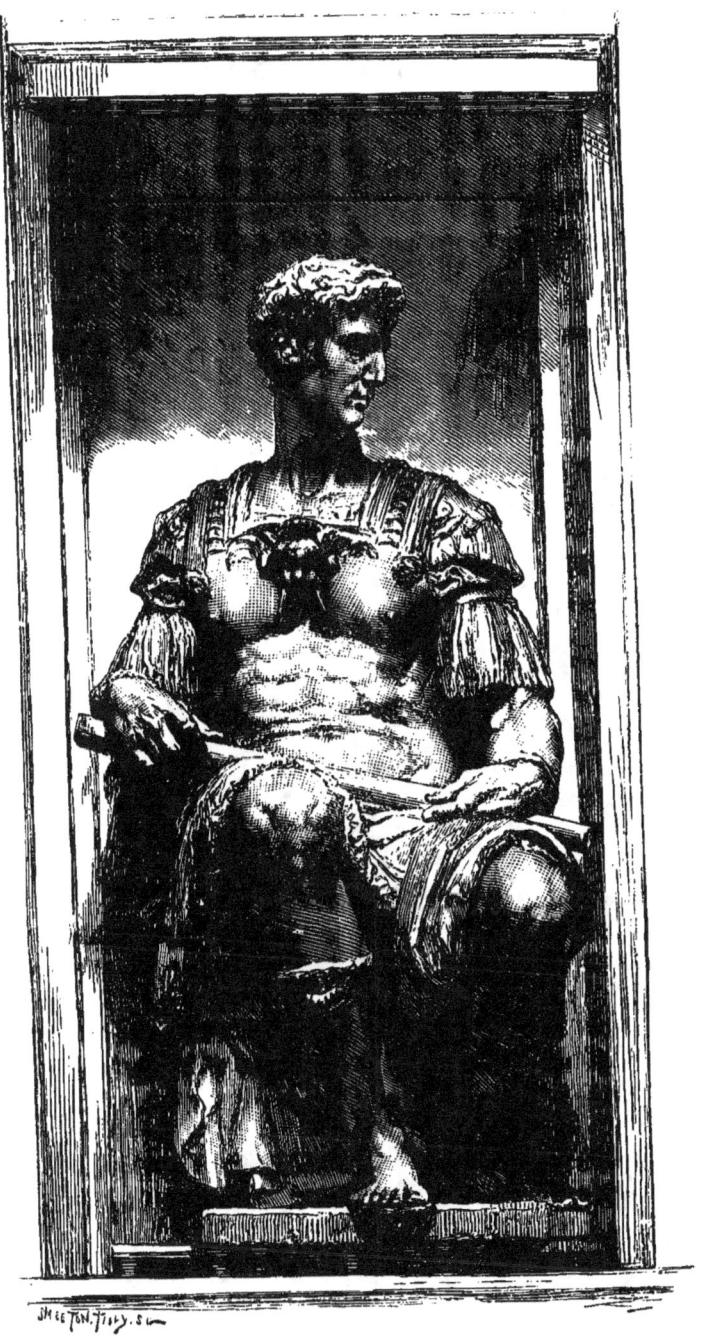

JULIEN DE MÉDICIS, PAR MICHEL-ANGE.

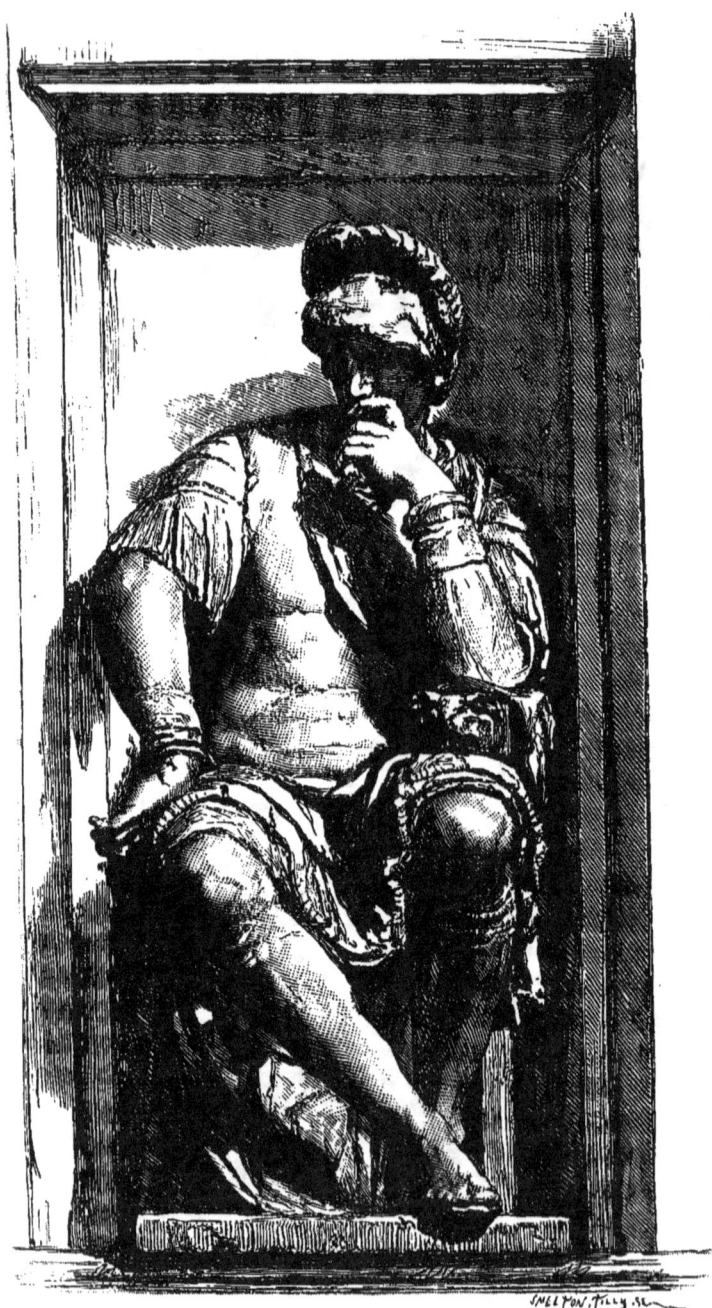

LE PENSEUR PAR MICHEL-ANGE.

Déjà l'étude assidue des ouvrages antiques a dû lui donner le goût des formes pures, calmes, plus riches en beauté qu'en mouvement; et le peintre a encore été poussé dans cette voie

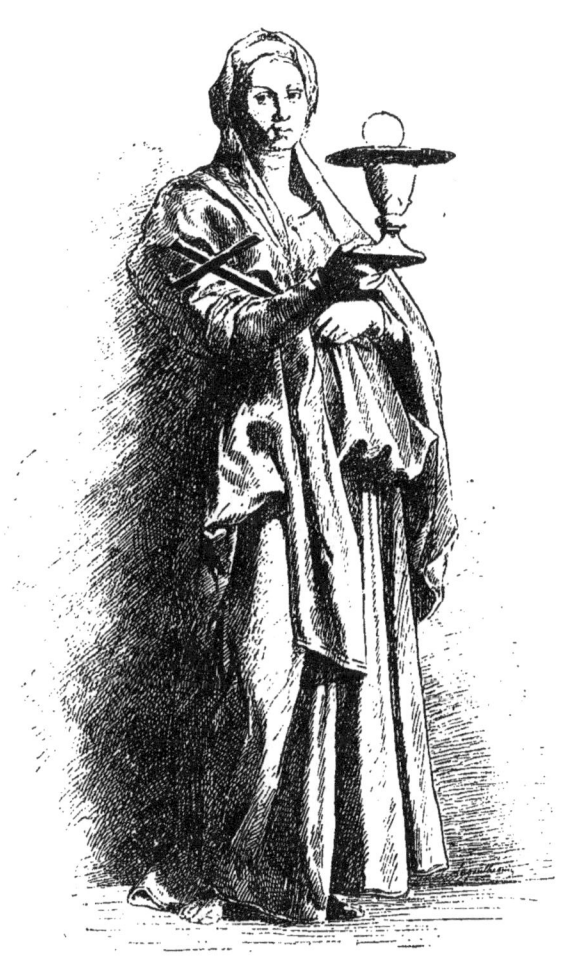

La Foi, d'après une fresque d'Andrea del Sarto.

par l'influence qu'a exercée sur lui le grand réformateur politique et religieux, Savonarole. Celui-ci rêvait de ressusciter la peinture religieuse, et il n'avait pas vu de meilleur moyen pour

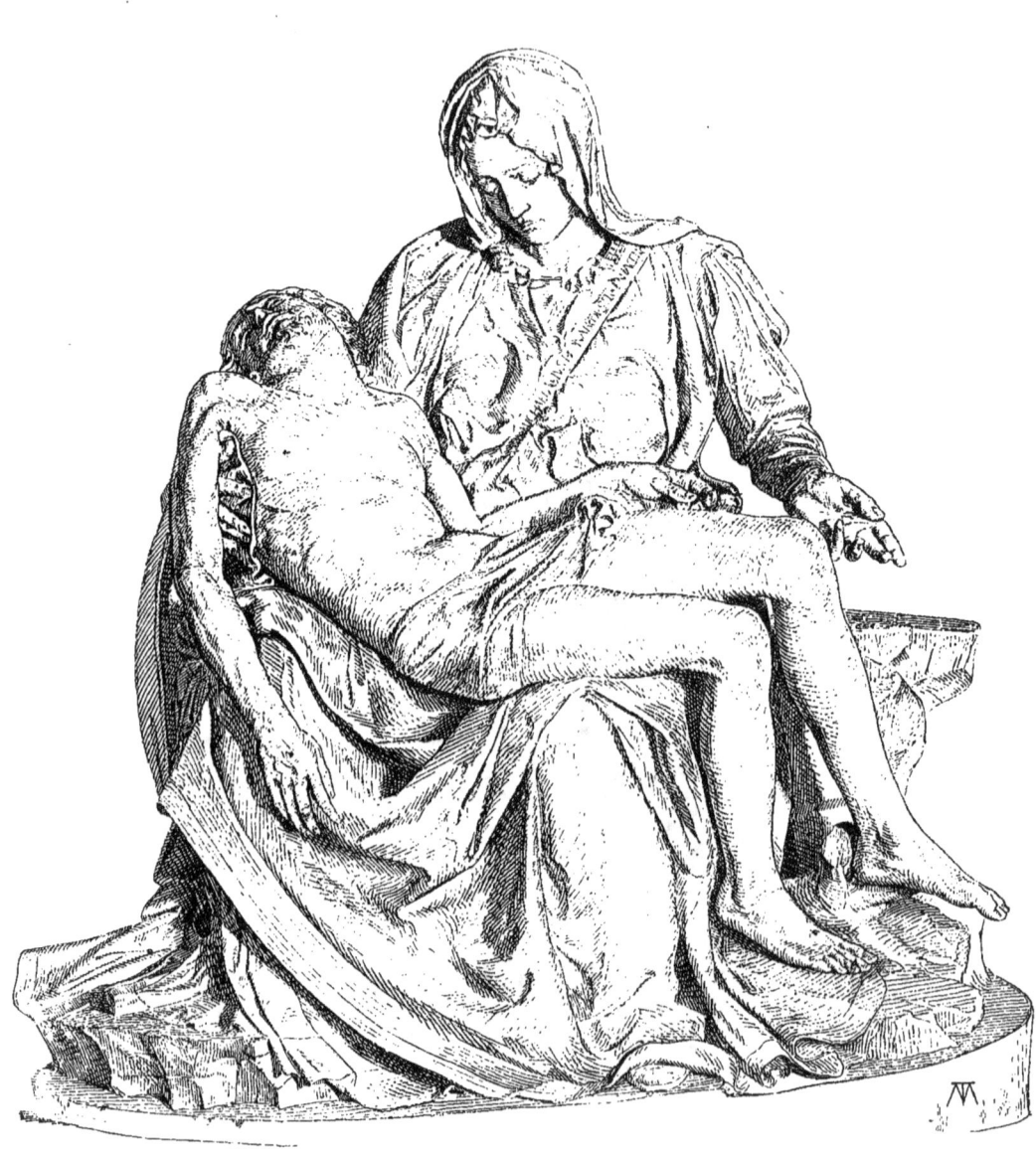

PIETA, PAR MICHEL-ANGE. (Basilique de Saint-Pierre, à Rome.)

parvenir à ce but que de recommander un art plein de noble retenue, un art de belles formes sans vie. Fra Bartolommeo s'était attaché très vivement à Savonarole : il s'était promis de réaliser cet art religieux que rêvait son illustre ami. On dit même que, lorsque le grand révolutionnaire eut été vaincu dans sa lutte pour le bonheur de sa patrie, Bartolommeo, à la

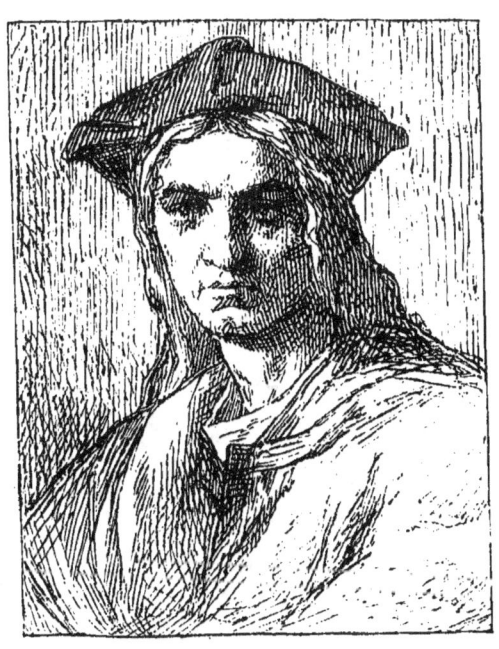

Portrait d'Andrea del Sarto, par lui-même.

suite d'un vœu qu'il avait fait, renonça à la peinture, et resta six ans sans reprendre ses pinceaux.

Un peintre moins parfait, mais peut-être plus intéressant par la vie qu'il a mise dans ses œuvres, Sébastiano Luciano, dit Sébastiano del Piombo (1485-1547), Vénitien d'origine, doit cependant être nommé dans le même chapitre que Michel-Ange, son ami et son conseiller. Sébastiano fut mandé à Rome

pour y travailler à la décoration d'un palais, en concurrence avec Raphaël, dans un moment où les partisans de Michel-Ange et ceux de Raphaël se faisaient une guerre acharnée. Michel-Ange, flatté de ce que del Piombo s'était déclaré pour

Portrait de Lucrezia Fede, par Andrea del Sarto.

lui, l'aida dans ses ouvrages, sans que d'ailleurs cette précieuse collaboration ait réussi à le faire triompher de son glorieux rival. Aussi bien Sébastiano n'était-il guère fait pour lutter dignement contre un tel adversaire : il était d'une paresse incurable, et il profita bientôt d'une place de chancelier que

lui donna le pape pour abandonner à jamais la peinture.

L'unique tableau du Piombo que possède le Louvre, la *Visitation* (n° 229), ne suffit en aucune façon à nous donner une

ÉTUDE POUR LE SAINT JOSEPH DE LA MADONE AU SAC, PAR ANDREA DEL SARTO.
(Musée du Louvre.)

juste idée de son talent. Il faut voir à Rome ses fresques de la Farnésine et de Sainte-Marie del Popolo, à Florence son *Martyre de sainte Agathe*, à Londres son *Lazare*, à Berlin sa célèbre *Pieta*. Ce qui manque à tous ces ouvrages, c'est le sentiment de la grâce et la variété ; mais le dessin est toujours d'une

netteté robuste et pleine d'expression, les poses et les mou-

GROUPE TIRÉ DE LA « NATIVITÉ DE LA VIERGE », PAR ANDREA DEL SARTO.

vements ont une vérité saisissante; et souvent le coloris, par

sa chaude richesse, rappelle l'origine vénitienne du peintre.

Tête d'enfant pour le tableau de la Charité, par Andrea del Sarto.
(Dessin du musée du Louvre.)

Sans nous arrêter sur les travaux d'Agnolo di Cosimo, dit le Bronzino (1502-1572), imitateur assez gauche de Michel-Ange,

d'ALESSANDRO ALLORI et de son fils CRISTOFORO (1577-1621), qui

ÉTUDE POUR LA SAINTE CATHERINE DE LA « DÉPOSITION DE CROIX »,
PAR ANDREA DEL SARTO. (Dessin du musée du Louvre.)

joignent l'imitation du Corrège à celle de Michel-Ange; de

FRANCIABIGIO (1482-1525), peintre très original et trop peu connu, auteur de l'un des chefs-d'œuvre de notre Louvre, le *Portrait d'homme* du Salon carré (n° 523); disons de suite quelques mots sur le talent et les ouvrages d'un peintre plus célèbre, ANDREA D'AGNOLO, dit ANDREA DEL SARTO (1487-1553).

Deux tableaux du musée du Louvre, la *Charité* (n° 379) et la *Sainte Famille* (n° 380), les fresques de l'église de l'Annonciation à Florence, et la *Vierge au Sac*, dans la même église, la *Cène* du couvent de Saint-Salvi, la *Déposition de croix* du palais Pitti, la *Vierge* du palais Barberini à Rome et la *Vierge* du musée de Vienne sont les principaux ouvrages du Sarto. Il ne faut pas y chercher la vigueur de Michel-Ange, la pure beauté de Raphaël, l'élégance ou la profondeur de Léonard; mais la composition est toujours très habile, les couleurs se fondent agréablement et les poses ont un naturel tout à fait incomparable. Toutes les figures ont une expression pleine de tendresse et de gaieté, avec quelque chose de voluptueux qui fait songer au Vinci. Ajoutons que le dessin est d'une sûreté et d'une maîtrise surprenantes, justifiant le surnom de *peintre sans erreur* qui fut donné par ses contemporains au fils du tailleur de Florence. La vie privée d'Andrea ne semble malheureusement pas avoir été aussi pure d'erreurs que sa peinture. Appelé en France par François Ier, il jouissait à la cour d'une fortune brillante, lorsqu'une lettre de sa femme, qu'il aimait passionnément, le força à repartir pour l'Italie. François Ier le chargea de l'achat de divers objets d'art, et Sarto, ayant dissipé en dépenses folles l'argent du roi, n'osa revenir à Paris, tomba dans la misère, et mourut à 42 ans, abandonné de tous. Le tableau de la *Charité*, peint pour François Ier, a eu, dit-on, pour modèle de la figure principale cette *Lucrezia*

delle Fede, femme de Sarto, qui le tourmenta toute sa vie et fut cause de tous ses malheurs. Un élève de Michel-Ange et d'Andrea del Sarto, le Florentin Giorgio Vasari (1511-1574), a laissé un grand nombre de fresques et de tableaux au Palais Vieux de Florence, au Musée des Offices, au Vatican, au Louvre, où se trouve un de ses meilleurs ouvrages, l'*Annonciation* (n° 437). Mais ses peintures, comme aussi ses célèbres travaux d'architecte, portent trop le caractère d'une froide imitation, et si la postérité a gardé son nom, c'est surtout parce que Vasari, dans sa *Vie des Peintres*, a tenté le premier une histoire de la peinture de son pays, et nous a transmis, avec un grand nombre de légendes et d'erreurs, plusieurs renseignements des plus précieux.

CHAPITRE IV.

L'École romaine.

RAPHAEL.

Il est à remarquer que, parmi les nombreuses Écoles que nous avons rencontrées en Italie au quinzième siècle, nous n'avons pas eu l'occasion de mentionner l'École romaine. C'est que l'École romaine ne date que de la Renaissance, et n'a eu, à proprement parler, qu'un seul maître, mais le plus grand et le plus glorieux de tous, Raphael.

Raphaël occupe le premier rang dans l'art de son pays, comme peut-être dans tous les arts : il est le seul qui, dans tous ses ouvrages, ait réalisé la perfection absolue. Ce qui est incomparable et unique, dans son œuvre, ce n'est pas l'originalité de l'invention, puisqu'il n'a pas cessé de subir des influences diverses; ce n'est pas la science des formes et l'adresse technique, puisque Mantegna et Léonard ont eu avant lui ces qualités à un très haut degré. Mais l'important dans une œuvre d'art, ce n'est ni l'originalité de l'invention ni l'habileté de la facture, c'est la mesure dans laquelle l'artiste a su approcher de la beauté parfaite du genre où il travaille. Et jamais un artiste n'a eu autant que Raphaël le pouvoir de rendre parfait et sans défaut tout ouvrage de sa main. De là cette gloire

universelle qui le met au-dessus des autres peintres; de là ce surnom de *divin*, qui lui fut donné par ses contemporains eux-mêmes.

David béni par Nathan, par Bramante.

Raphaël a porté ce sens de la perfection dans les trois manières qu'il a successivement adoptées. Chacune de ces manières se rattache à une époque distincte de sa vie, qui fut

d'ailleurs très courte, entièrement consacrée à l'art, et vide de tout événement romanesque ou tragique.

Portrait de Femme, par Raphael. (Dessin du musée de Lille.)

Raphael Santi ou Sanzio est né à Urbin en 1483. Le peintre Giovanni Santi, son père, n'eut guère le temps de lui apprendre que les premiers éléments du dessin : mais le jeune homme

eut, après la mort de son père, en 1494, un professeur excellent, Timoteo della Vite, qui exerça sur les œuvres de sa première manière une influence capitale. C'est encore dans l'ate-

Le Songe du Chevalier, par Raphael.
(National Gallery, à Londres.)

lier de della Vite que furent peints les trois premiers tableaux que nous possédions de Raphaël, le gracieux *Songe du Chevalier* de la National Gallery, le petit *Saint Michel* du Louvre, et les célèbres *Grâces* de Chantilly. Les leçons du Pérugin,

qu'il reçut ensuite jusqu'en 1504, achevèrent de lui donner une extrême habileté de dessin et de technique, en même temps qu'il y développa ce que sa première manière avait d'original et de personnel. Cette première manière, — dont les principaux chefs-d'œuvre sont la *Crucifixion* de la collection Ward, à Londres, le *Couronnement de Marie*, au Vatican, les *Vierges* du musée de Berlin, trois petits tableaux du Louvre, la *Vierge Ansidei* de la National Gallery, et le célèbre *Mariage de la Vierge* du Brera de Milan, — se caractérise par une grâce de formes et de couleurs encore un peu naïve, un choix de types et de paysages qui rappellent, avec plus de légèreté et de perfection, l'art du Pérugin. Toute la fraîcheur du génie primitif s'y retrouve, mais déjà ravivée par un souffle nouveau.

En 1504, Raphaël vient à Florence, où son amitié avec Fra Bartolommeo et la vue des peintures de Léonard l'amènent à modifier sa manière. C'est la seconde période de sa vie, la période florentine, qui va jusqu'en 1508. La naïveté primitive de la première manière est remplacée par une fine recherche du naturel, un goût marqué pour l'observation et le réalisme, s'alliant toujours avec un sentiment calme et tendre, et une incomparable habileté. A cette seconde manière appartiennent, outre divers tableaux du Louvre, la *Vierge* de Blenheim, en Angleterre, la *Résurrection* du musée de Brescia, les fresques de Saint-Séverin, à Pérouse, la *Vierge del Cardellino*, aux Offices de Florence, la *Vierge en vert* de Vienne, la *Vierge* dite *de la Maison d'Orléans*, la *Sainte Famille* de l'Ermitage de Saint-Pétersbourg, la *Sainte Famille* du musée de Munich, la célèbre *Vierge au Poisson*, la *Mise au Tombeau* de la galerie Borghèse, à Rome, la *Vierge Tempi*, de Munich, la *Sainte*

Famille du musée de Madrid, la *Vierge au Baldaquin* du mu-

LA MADONE ANSIDEI, PAR RAPHAEL.
(National Gallery, à Londres.)

sée Pitti, à Florence, et divers portraits également célèbres.

En 1508, l'architecte Bramante, homme habile et d'un talent remarquable, parent de Raphaël, fait appeler le jeune maître à Rome, où les papes Jules II et Léon X le chargent successivement de décorer le Vatican et l'église de Saint-

Portrait de Femme, par Beltraffio.

Pierre. La troisième manière de Raphaël coïncide avec cette installation à Rome. Un changement notable s'opère dans son art, sous l'influence du caractère décoratif des ouvrages importants qu'il doit exécuter. A cette influence se joignent encore la connaissance des chefs-d'œuvre de Michel-Ange,

et surtout l'étude constante des chefs-d'œuvre de l'antiquité grecque. La grâce délicate qui avait caractérisé les deux premières manières ne disparaît point de la troisième : Raphaël

Tête de Vierge, dessin de Raphael.

la porte à tout ce qu'il touche. Mais elle s'accompagne désormais d'une noblesse pure et grandiose, d'une plus vive préoccupation de l'ensemble, d'un heureux effort pour reprendre, en la renouvelant, la beauté sereine de l'art ancien. Sans avoir

la prétention de citer les principaux ouvrages de cette troisième

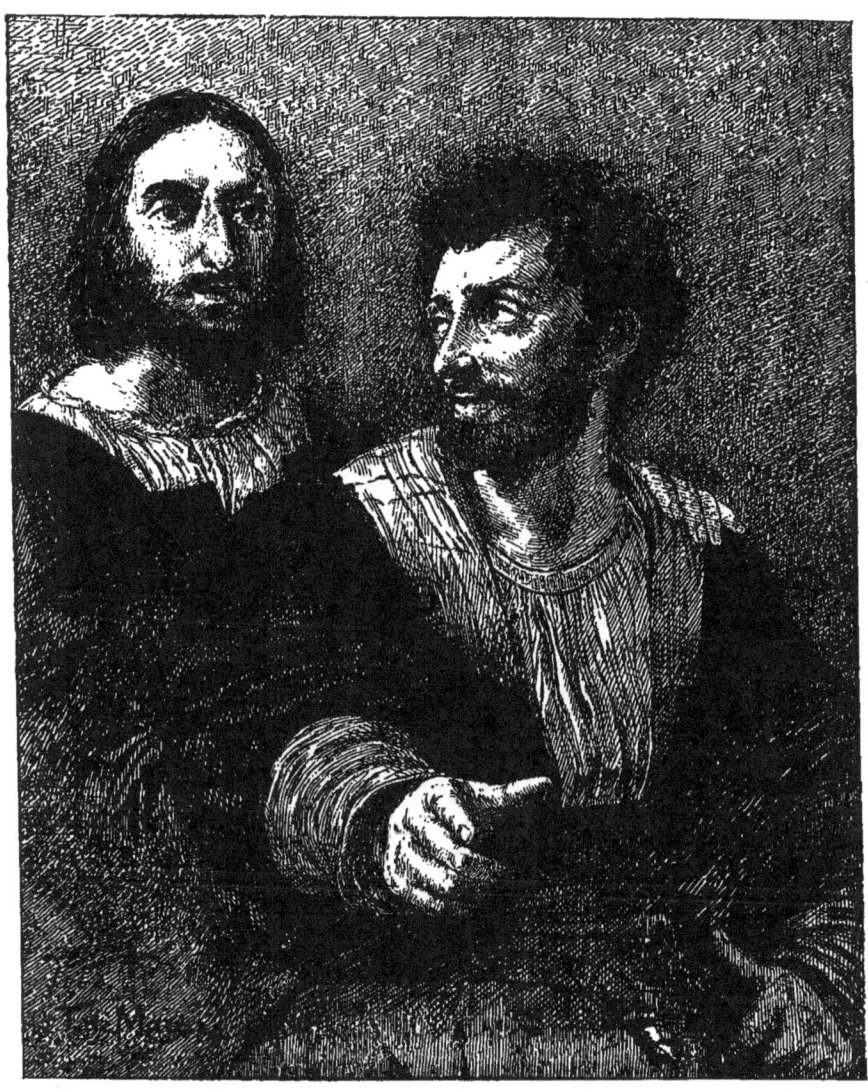

Le Maître d'armes, par Raphael.
(Musée du Louvre.)

période, nous devons au moins signaler les fresques des Stances du Vatican (l'*Incendie du Bourg*, la *Messe de Bol-*

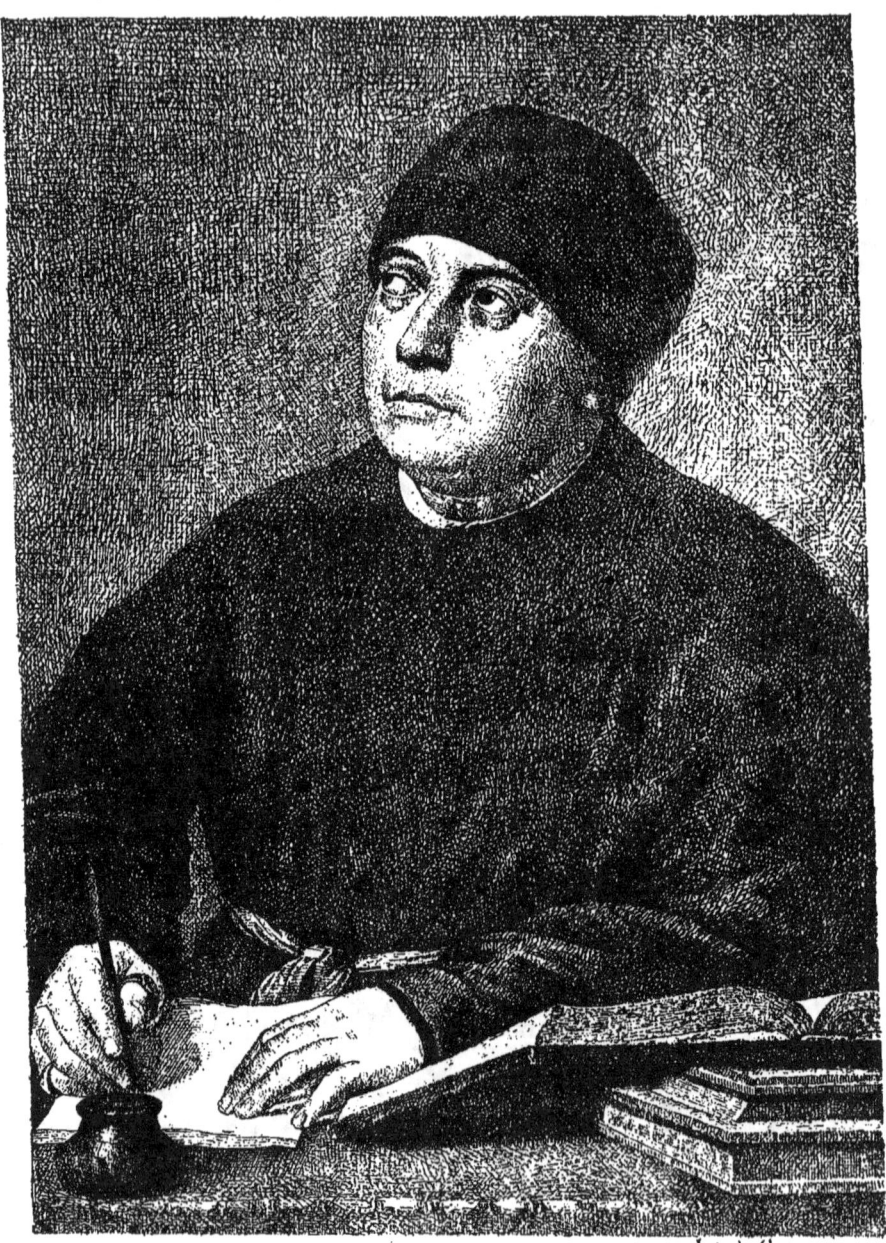

Portrait de Thomas Inghirami, par Raphael.
(Palais Pitti, à Rome.)

sène, la *Bataille de Constantin*, etc.); les peintures décoratives des *Loges* du Vatican (les célèbres *Heures*, etc.), les *Cartons* pour les tapisseries destinées à décorer la chapelle Sixtine (*Élymas frappé d'aveuglement*, etc.); les *Vierges : Alba*, de

La Tête de cire, par Raphael.
(Musée de Lille.)

Saint-Pétersbourg, *Aldobrandini*, de Londres; la *Vierge au Linge* de Florence, la *Vierge Tenda* de Munich; les *Saintes Familles* de Naples, de Madrid, de la Galerie Pitti, la *Sainte Cécile* de Bologne, la *Vierge au Donateur* du Vatican, la *Vierge de saint Sixte* à Dresde, le célèbre *Spasimo* ou *Portement*

de Croix du musée de Madrid, et d'innombrables portraits.

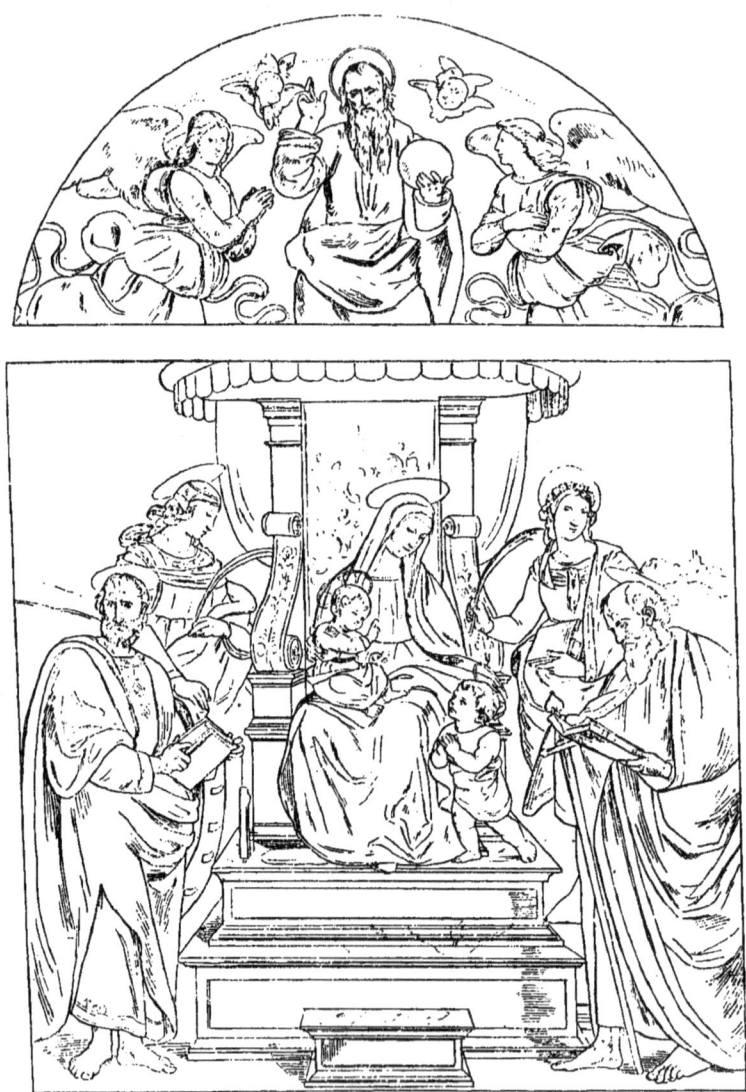

Tableau d'autel peint a Pérouse,
par Raphael.

Nous ne mentionnons pas, dans cette énumération, les glorieux ouvrages dont nous parlerons tout à l'heure, et qui repré-

sentent au musée du Louvre cette dernière manière de Raphaël.

L'admirable maître est mort à Rome, le 6 avril 1520, à peine âgé de trente-sept ans, après avoir achevé un nombre considérable de fresques, de tableaux de chevalet, de cartons pour des tableaux ou des tapisseries exécutés sous ses ordres, de projets de gravures, de dessins, de plans d'architecture, etc. Ajoutons que Raphaël paraît avoir également pratiqué la sculpture et que, dans cet art comme dans tous les autres, il semble avoir dépassé tous ses contemporains, si l'on en juge par deux immortels chefs-d'œuvre, l'*Enfant au dauphin* du musée de Saint-Pétersbourg et la *Jeune Femme* en cire du musée de Lille, qui lui sont généralement attribués.

L'éblouissante beauté des œuvres de Raphaël, autant et plus que celle des œuvres des autres peintres, résiste à toute description et à toute analyse. Il faut voir ces merveilleuses peintures, subir leur charme puissant, sans chercher à le fixer en paroles. Aussi bien le Louvre nous donne-t-il, plus que tout autre musée du monde, un moyen de juger l'œuvre et le génie de Raphaël dans l'ensemble de leur développement. Chacune de ses trois manières y est représentée par de parfaits et glorieux chefs-d'œuvre.

Ainsi nous trouverons toutes les qualités de la première manière dans les trois petits tableaux du Salon Carré, le *Saint Michel* (n° 368), le *Saint Georges* (n° 369) et le *Marsyas*. La grâce des figures, leurs formes légères et élancées, la délicate douceur du paysage, la disposition vive et harmonieuse des couleurs, autant de traits distinctifs, dénotant à la fois l'influence du Pérugin et l'original génie du jeune peintre.

La seconde manière est représentée à merveille par deux chefs-d'œuvre du Salon Carré, la *Vierge au Voile* (n° 363) et

la *Belle Jardinière* (n° 362). Quelle différence avec les trois tableaux précédents! Comme on sent que Raphaël a renoncé à tout ce qu'il y avait de gauche et de trop naïf dans les tradi-

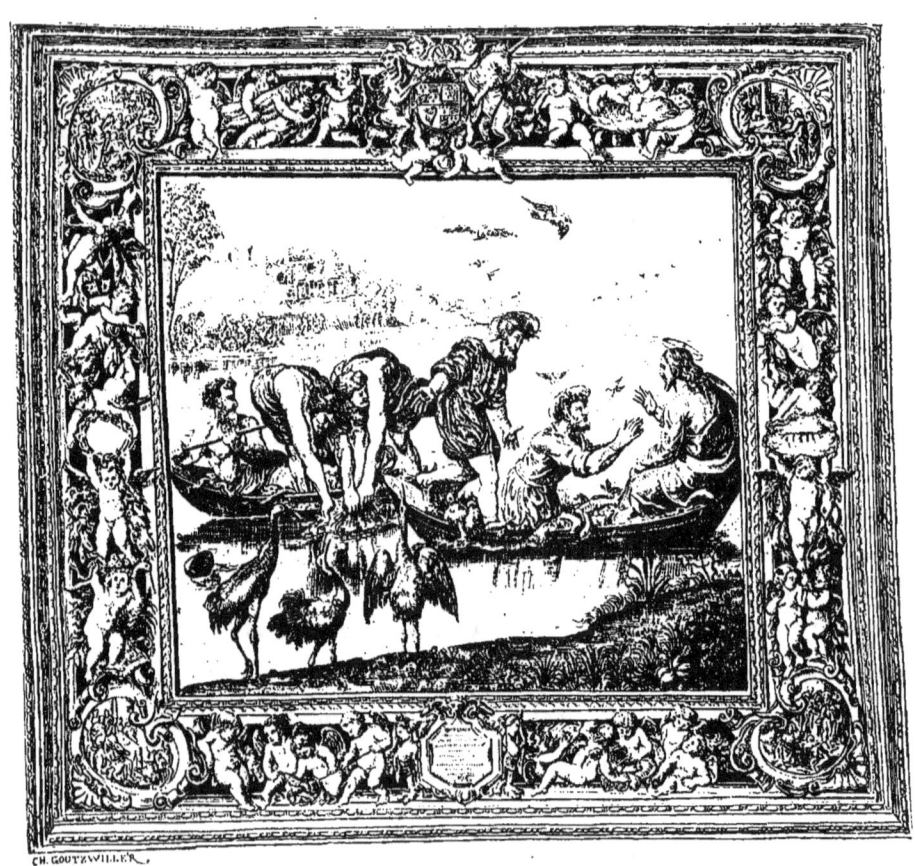

LA PÊCHE MIRACULEUSE, PAR RAPHAEL.
(Tapisserie de Mortlake, au Garde-meuble national.)

tions de sa jeunesse! Désormais il ne veut plus d'autre beauté que celle que lui fournit la vérité naturelle. Cette mère, cet enfant, sont beaux encore, mais leur idéale beauté s'unit à la réalité la plus stricte de la forme humaine, et leur expression, leur attitude, traduisent d'une façon parfaite des sentiments

vrais et profonds. Quoi de plus tendre que le regard échangé entre la mère et l'enfant, dans la *Belle Jardinière*; et quel délicieux abandon dans la pose de l'enfant endormi que la Vierge au Voile considère avec une admiration mêlée de joie! C'est la vie même, prise sur le vif, et offerte à notre vue par un maître

Fragment de carton, par Raphael.
(Galerie de Chantilly.)

qui sait embellir toutes choses en leur conservant leur vérité.

A Raphaël seul il pouvait être donné de concevoir un art plus parfait que cet art, où nous croyons voir la perfection elle-même. Deux tableaux du Salon Carré vont nous montrer que la beauté de la *Belle Jardinière* pouvait être dépassée par une beauté supérieure. L'un et l'autre de ces deux tableaux

sont d'ailleurs parmi les derniers ouvrages que l'on ait de Raphaël, et ceux que l'on considère à bon droit comme les plus caractéristiques de sa troisième manière. C'est la *Sainte Famille* dite *de François I*[er] (n° 364) et le grand *Saint Michel*

Fragment de carton, par Raphael.
(Galerie de Chantilly.)

(n° 370). Une légende racontait que ces deux tableaux, peints en 1518, avaient été faits pour le roi François Ier. Ce roi ayant donné en échange du *Saint Michel* une somme considérable, Raphaël voulut lui témoigner sa reconnaissance en lui offrant, à titre d'hommage, la *Sainte Famille*; et François Ier, pour ne pas rester en arrière, envoya au peintre une somme double

de celle qu'il avait donnée pour le *Saint Michel*. Il est sûr, en

ÉTUDE POUR LA VIERGE AU POISSON, PAR RAPHAEL.

tout cas, qu'aucune somme n'était assez forte pour payer au-

tant qu'elles valaient ces deux œuvres si différentes, et d'une

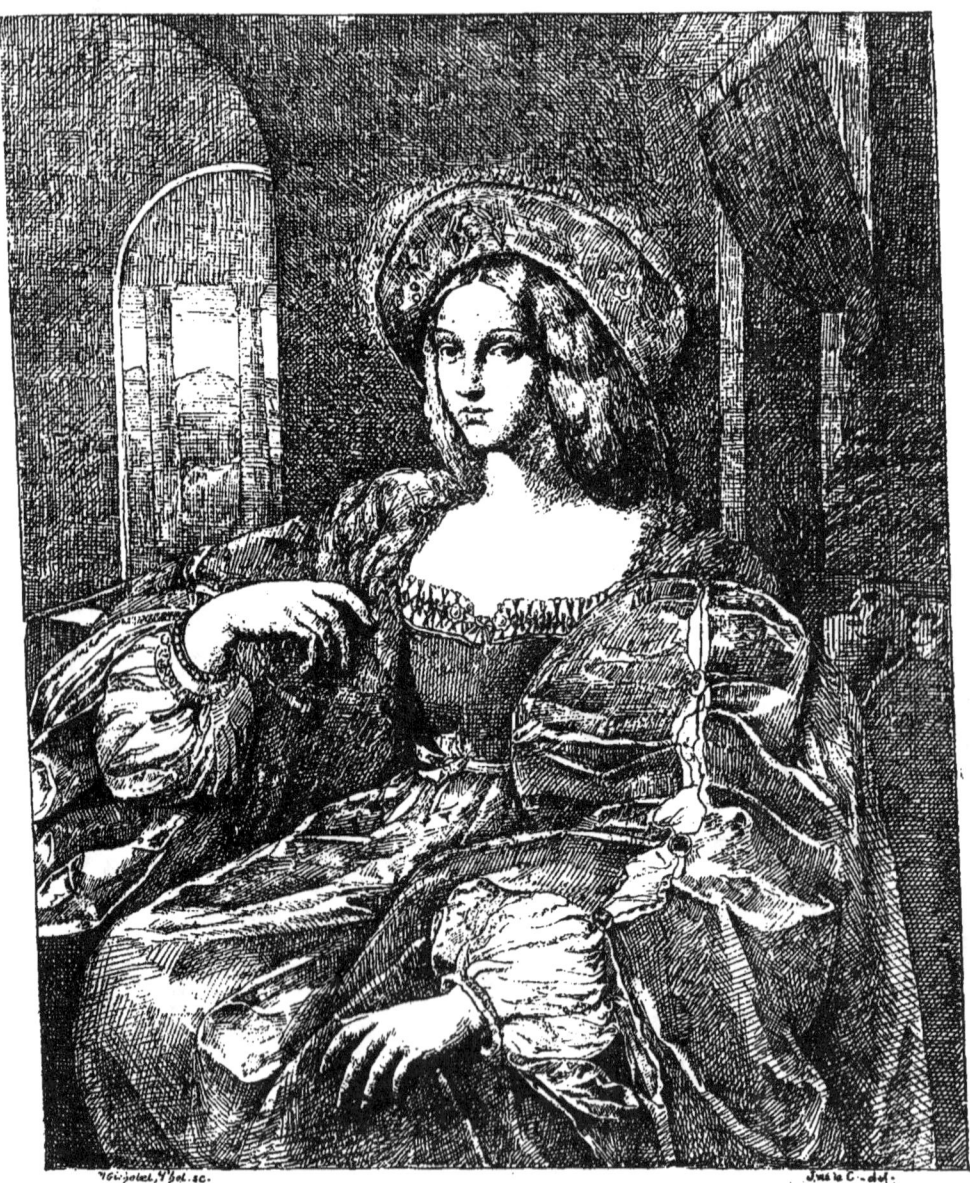

Portrait de Jeanne d'Aragon, par Raphael. (Musée du Louvre.)

si égale perfection. Le mélange de la réalité et de la beauté,

que nous constations déjà dans les œuvres de la seconde manière, est arrivé ici à un degré sublime. La composition a acquis une harmonie générale qui subordonne tous les détails à l'effet de l'ensemble, sans en sacrifier aucun. Et quel progrès dans l'exécution même! Combien les couleurs apparaissent plus solides, combien les proportions sont plus nettes et plus expressives! Il semble d'ailleurs que Raphaël lui-même ait eu une préférence marquée pour ces deux ouvrages : car au lieu de les signer, suivant l'usage, dans un coin du panneau, il a inscrit son nom, dans l'un, sur le vêtement de l'archange, dans l'autre, sur un pan du manteau de la Vierge; comme s'il avait voulu mettre ce nom à l'abri des dégradations qui pouvaient endommager les bords de ses tableaux.

Il n'y a au monde qu'une seule chose plus belle que les compositions religieuses de Raphaël : ce sont ses portraits. Chacun des quatre portraits que possède le Louvre suffirait à le prouver, à défaut de ses portraits de *Jules II*, du portrait d'*Inghirami*, du *Joueur de Violon* du Palais Sciarra à Rome, du portrait d'*une Improvisatrice*, aux Offices de Florence. Les quatre portraits du Louvre datent tous de la dernière manière du maître. Chacun diffère absolument des autres par la nature du modèle, par les attitudes et la disposition générale, par le coloris : mais dans chacun le dessin laisse admirablement transparaître l'âme sous les traits du visage : dans chacun le coloris étonne et ravit par sa richesse contenue; dans chacun l'ensemble présente une harmonie que l'on chercherait vainement dans les œuvres des plus grands portraitistes des Pays-Bas ou de l'Espagne. Nous avouons cependant que le portrait de *Jeanne d'Aragon* (n° 373) nous paraît surpasser les trois autres par la beauté de l'expression comme par

L'Enfant au Dauphin, sculpture de Raphael. (Musée de Saint-Pétersbourg.)

l'éclat des couleurs. Nous y voyons le chef-d'œuvre le plus parfait de Raphaël : le temps même, en modifiant le coloris, n'a altéré l'apparence primitive de cette œuvre surnaturelle que pour lui donner encore plus de grandeur et de noblesse.

Une tradition rapporte que le portrait de Jeanne d'Aragon a été exécuté, sous la direction de Raphaël, par le plus célèbre de ses élèves, Jules Romain. La splendeur de l'œuvre nous empêchera toujours d'admettre cette légende. Un maître seul, et le maître des maîtres, a pu exécuter un portrait comme celui-là. Toutefois il est certain que, dans ses dernières années, Raphaël, chargé de plus de commandes qu'il n'en pouvait remplir, laissait à ses élèves le soin de terminer les travaux qu'il ébauchait. Et il est certain d'autre part que le plus savant comme le plus célèbre de ses élèves fut ce Giulio Pippi, dit Jules Romain (1492-1546). C'était un peintre d'une science, d'une adresse surprenantes : mais les peintures qu'il a faites pour son propre compte, après la mort de Raphaël, dénotent l'absence la plus complète d'originalité, une imitation froide et affectée de la grandeur qui caractérise la dernière manière du maître d'Urbin. Sa *Vierge au Lézard* et sa *Danse des Muses* au musée Pitti, ses fresques de Mantoue, sa *Vierge* de Naples, sa *Vierge au Bassin* de Dresde, son *Enfance de Jupiter* de la National Gallery, sa *Nativité* du Louvre (n° 291) ne peuvent guère nous montrer que ses bonnes intentions, sa force de dessinateur, sa gaucherie de coloriste, et la vérité de cette loi artistique : que les plus grands maîtres sont les plus difficiles à imiter.

Une conclusion analogue ressort de l'œuvre des autres élèves de Raphaël, tels que Benvenuto Tisi, dit le Garofalo (1481-1559), dont le Louvre possède une *Sainte Famille* d'un art très fini et très délicat (n° 414) : Pietro Buonaccorsi, dit Perino del Vaga

(1500-1547); Andrea Sabbatini de Salerne (1480-1545), etc. Et

Dessins de Jules Romain.

l'on ne trouve guère une originalité plus marquée dans les

œuvres de peintres qui, sans avoir été les élèves de Raphaël, ont cru devoir imiter sa manière, tels que RAFAELLINO DEL GARBO et RIDOLFO GHIRLANDAJO (1483-1561). Ce dernier est cependant l'auteur de deux ouvrages admirables, où la sincérité primitive du sentiment s'unit à une forme toute nouvelle : le *Couronnement de la Vierge* du Louvre (203) et la *Vierge del Pozzo* aux Offices de Florence.

De tous les peintres de l'École romaine après Raphaël, un seul semble avoir eu quelques qualités personnelles; encore ces qualités ne sont-elles pas d'un ordre artistique bien élevé. Nous voulons parler d'un élève de Jules Romain, le PRIMATICE (1504-1570), qui vint à Paris en 1531, et fut chargé par François Ier de décorer le palais de Fontainebleau, en concurrence avec un médiocre imitateur de Michel-Ange, ROSSO DEL ROSSO (1496-1541). Primatice resta en France jusqu'à sa mort, et fut comblé d'honneurs et de bienfaits par le fils et les petits-fils de François Ier. Il était d'ailleurs architecte et sculpteur autant que peintre, et François II l'avait nommé surintendant des bâtiments du roi en remplacement du célèbre Philibert Delorme. C'est au château de Fontainebleau que l'on peut apprécier la manière élégante et décorative, mais aussi bien froide et bien maniérée, de cet artiste de second ordre.

CHAPITRE V.

L'École de Venise.

GIORGIONE, TITIEN, VÉRONÈSE.

Pendant que toutes les autres écoles de l'Italie tendaient à se confondre, sous l'influence de puissants génies dont la gloire se répandait en tous sens, l'École de Venise gardait le caractère distinct et original qui, déjà au quinzième siècle, lui avait donné dans la peinture italienne un rang isolé. Elle restait, pour ainsi dire, à l'écart du grand mouvement de la Renaissance, tel que l'avaient créé les Raphaël, les Michel-Ange et les Léonard, et continuait à produire des peintres spécialement *coloristes*, ayant la préoccupation dominante d'exprimer la vie et le sentiment par des alliances de couleurs.

Le premier en date de ces coloristes vénitiens du seizième siècle est Francesco Barbarelli, dit le Giorgione (1478-1511), dont les principaux ouvrages sont la *Vierge* de l'église de Castelfranco, le *Jugement de Salomon* du musée des Offices, le *Concert* du palais Pitti, les *Mages* du musée de Vienne, et deux tableaux du Louvre, le *Concert champêtre* (n° 39) et la *Sainte Famille* (n° 38).

On raconte que le Giorgione, ayant vu les ouvrages de Léonard, se jura d'employer toujours la manière chaude et fondue

de ce maître. Il est certain du moins qu'il a introduit dans la peinture vénitienne une gamme soyeuse, contrastée, qui est venue s'ajouter à la richesse de couleur et de lumière de ses

Gravure du Titien, pour les « Fables de Verdizotti ».

prédécesseurs. Ce peintre extraordinaire a même, comme autrefois Léonard, contraint son maître à l'imiter : le vieux Giovanni Bellini, après lui avoir enseigné les principes de l'art, fut heureux d'apprendre de lui le secret de cette manière nouvelle qui relevait le charme du coloris par les plus séduisants arti-

fices du clair-obscur. Giorgione est mort à trente-trois ans : ses constantes études et son sens de la perfection semblaient le destiner à devenir le Raphaël de l'art vénitien.

Dessin a la plume, par Giorgione.

Que l'on regarde, au Louvre, son chef-d'œuvre : le *Concert champêtre*. On verra dès l'abord combien, malgré la beauté de son dessin, la manière de Giorgione diffère de celle des maîtres florentins, milanais et romains. Il n'y a plus chez lui ces lignes gracieuses et délicates, ces détails charmants

qui resteraient intéressants, dans l'œuvre du Sarto ou de Raphaël, si même on ne tenait pas compte du coloris qui les couvre. Les formes sont tout autres : les figures ont des contours arrondis, des proportions amples, qui n'appartiennent qu'à la peinture de Venise. Mais le trait dominant de ces contours et de ces proportions, aussi bien que des costumes et du paysage, c'est l'impossibilité où nous sommes de les concevoir séparés de la couleur que leur a donnée le peintre. Le coloris n'est plus un élément accessoire, donnant au dessin un charme de plus ; il fait partie essentielle du tableau, s'unit intimement avec le dessin. Et combien ce coloris est riche, varié, magnifique ; comme le ton chaud des chairs se détache avec puissance sur le fond plus sombre, où éclate la note rouge du costume de l'un des musiciens !

La mort prématurée du Giorgione l'a empêché d'atteindre à la renommée où est parvenu son élève et ami, TIZIANO VECELLIO, plus communément appelé LE TITIEN (1477-1576). Comme Giorgione, comme la plupart des peintres de son pays, le Titien recherche avant tout les alliances de couleurs, et le coloris de ses tableaux en constitue l'élément principal. Mais il faut reconnaître que ce maître se distingue de ses compatriotes par une recherche plus grande de la perfection des formes et une réserve plus marquée dans l'exubérance du coloris. Le Titien peut être considéré comme le peintre *classique* de l'École de Venise : ses portraits, notamment, sont des chefs-d'œuvre de dessin, de composition, au moins autant que de couleur. Mais plusieurs exemples, entre autres la célèbre *Mise au Tombeau* du Louvre, pourraient prouver que l'élève de Giorgione était capable, lorsqu'il le fallait, de dépasser tous les peintres de sa patrie par la vigueur et la puissance des op-

PÈLERINS D'EMMAÜS, PAR LE TITIEN. (Musée du Louvre.)

positions de tons. Rien, d'ailleurs, dans l'œuvre du Titien, n'égale ce merveilleux tableau du Louvre au point de vue de l'intensité des couleurs, de la précision pathétique des mouvements, de la profondeur des expressions.

L'œuvre du Titien est aussi abondante que celle de Raphaël :

Paysage par Grimaldi. (Dessin du musée du Louvre.)

mais il convient d'ajouter qu'elle est infiniment moins variée. C'est ainsi que le Louvre contient un certain nombre de *Saintes Familles*, dont la plus célèbre est celle qu'on nomme la *Vierge au Lapin* (n° 440) et qui présentent entre elles de frappantes analogies. Ces compositions, dont les musées de Londres, de Dresde, possèdent également quelques-unes, représentent un des côtés les moins intéressants de l'art du Titien.

Toutes sont conçues à peu près de la même façon, sans aucun souci du sentiment religieux, mais avec un réalisme marqué uni à la recherche d'un type de beauté spécial, calme et ro-

ÉTUDE DE PAYSAGE, PAR LE TITIEN. (Musée du Louvre.)

buste. Les couleurs, en assez petit nombre, sont variées en mille nuances et disposées de mille façons différentes. Enfin, la composition a généralement pour fond un large paysage d'un vert sombre. Observons, à cette occasion, le rôle croissant du

paysage. Il n'était pour les peintres de Rome, de Milan, de Florence, qu'un ornement accessoire : ici il envahit la scène, fait partie du sujet, au point de dépasser souvent en importance le groupe principal. C'est à Venise que les peintres flamands vont venir apprendre les secrets du paysage : Rubens, Van Dyck, s'inspireront de l'œuvre du Titien.

Mais si les compositions dans le genre de la *Vierge au Lapin* sont en majorité dans la peinture du maître de Venise, combien nous leur préférons les scènes plus mouvementées, plus expressives, comme la *Mise au Tombeau*, comme l'admirable *Souper d'Emmaüs* (n° 443) et le *Christ couronné d'épines* (445), du Louvre, comme le *Christ à la Monnaie* de Dresde, l'*Ecce Homo* de Vienne, la *Flagellation* de Munich, la *Descente de Croix* de l'Académie des Beaux-Arts de Venise, comme ses peintures des églises vénitiennes della Salute et San Salvadore, *la Mort d'Abel*, *la Transfiguration*, enfin son chef-d'œuvre, la *Mort de saint Pierre* à l'église de Saint-Jean-et-Saint-Paul! Ces fortes et vivantes compositions constituent un monde à part, un monde harmonieux et pathétique, où les contrastes des couleurs, la variété des mouvements, la beauté de l'ensemble, concourent à créer une impression que l'on ne peut oublier.

Dans ses scènes mythologiques, le Titien a su déployer, au contraire, des qualités de grâce voluptueuse et nuancée. Les deux *Vénus* de Florence, la *Vénus au Miroir* de Saint-Pétersbourg, le *Bacchus et Ariane* de la National Gallery sont les types les plus achevés de ce genre charmant.

Mais c'est, comme nous l'avons dit, dans ses portraits que le Titien s'est montré surtout quelque chose de plus qu'un simple coloriste. Sans avoir l'étonnante variété des portraits

Dessin de Giorgione. (Musée des Offices.)

de Raphaël, ni la mystérieuse puissance de ceux de Léonard, les portraits du Titien possèdent une extrême force de vie et d'expression. Il suffirait, pour s'en convaincre, de considérer l'*Homme au Gant* du Louvre (n° 454) ou le célèbre portrait

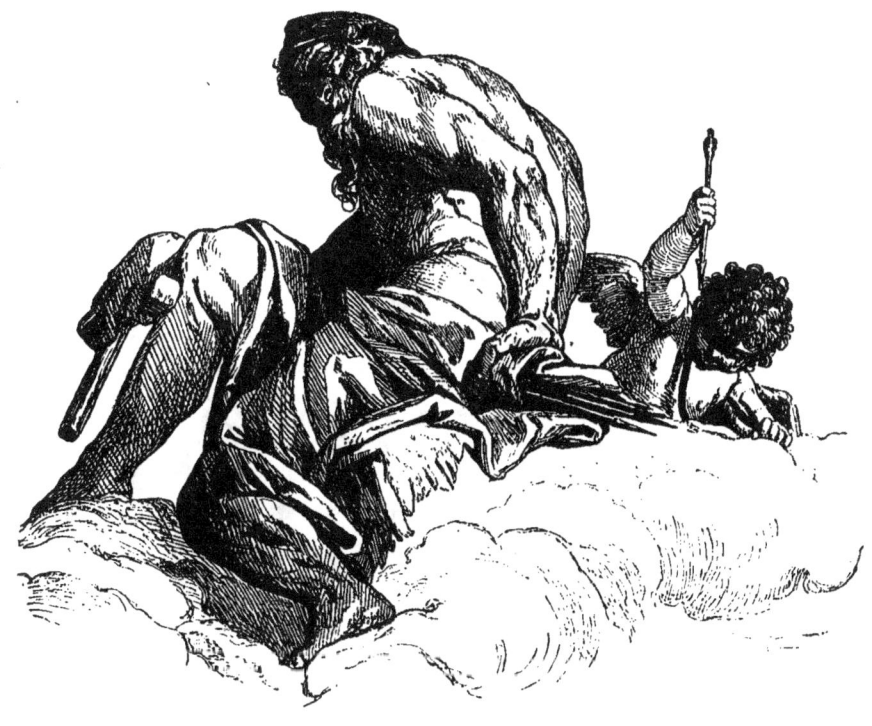

VULCAIN.
(Fresque de Véronèse, au château de Masère.)

de *Charles-Quint assis*, du musée de Munich. Le rôle du coloriste y paraît, au premier abord, assez effacé : mais on reconnaît vite qu'un coloriste de génie a seul pu opposer avec cette habileté merveilleuse les teintes chaudes et blondes de la chair avec les teintes sombres des costumes et du fond. Les mêmes qualités se retrouvent dans d'autres portraits égale-

ment renommés : la *Duchesse d'Urbin* des Offices, le *Philippe II*, l'*Arétin*, la *Belle du Titien*, du palais Pitti, la *Lavinia, fille du Titien*, du musée de Berlin; enfin le merveilleux portrait du Salon Carré, *Laura de Dianti à sa toilette* (n° 452).

La longue vie du Titien offre peu d'événements importants.

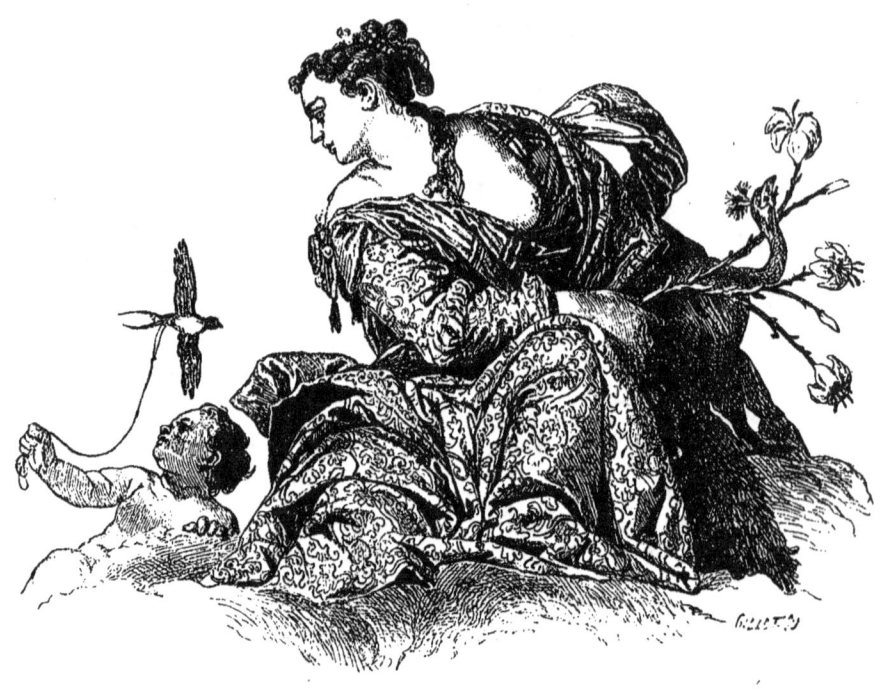

JUNON.
(Fresque de Véronèse, au château de Masère.)

A dix ans, le peintre était déjà réputé pour son extrême habileté, et au moment où il mourut, à 99 ans, il travaillait encore, cherchant à perfectionner son art, répétant qu'il commençait à comprendre ce que c'était que la peinture. De bonne heure il devint riche et glorieux : il mena l'existence fastueuse d'un grand seigneur, en relations amicales avec tous les souverains

de son temps. On raconte qu'un jour l'empereur Charles-Quint, se trouvant dans son atelier, s'estima fier de pouvoir ramasser son pinceau, qui était tombé par terre. Enfin nous devons dire, avant de quitter le Titien, que ce maître admirable a laissé des gravures où se reconnaissent toutes ses qualités de dessin sûr et vigoureux, de sage composition, de mouvement et de vérité.

Le Titien avait dans son atelier un jeune élève, le fils d'un teinturier de Venise, Jacopo Robusti. Mais l'élève faisait, de jour en jour, des progrès si rapides que son maître, jaloux, ne tarda pas à le renvoyer. Cet élève devait lui-même devenir un maître et illustrer son surnom du Tintoret (1512-1594). A dire vrai, il n'était pas, pour le Titien, un rival bien dangereux ; jamais il n'a connu l'harmonieuse perfection, la grâce noble et pondérée de l'immortel auteur de la *Mise au Tombeau*. Mais pour être inférieur au Titien, le Tintoret n'en a pas moins été, dans quelques-uns de ses trop nombreux ouvrages, un coloriste très puissant, très original, et l'un des plus grands artistes de son pays. Il a su souvent concilier le coloris du Titien avec le dessin de Michel-Ange, deux maîtres qu'il admirait par-dessus tout, et dont il avait inscrit les noms sur un mur de son atelier. Son seul défaut a été une faculté d'improvisation tout à fait extraordinaire, une rapidité de travail qui aurait permis de dire de lui ce que Heine disait méchamment d'Horace Vernet, « qu'il peignait ses tableaux monté sur un cheval au galop ». Ce manque de préparation et d'étude donne à tous ses ouvrages, qui remplissent les églises et les musées de sa ville natale, le caractère de vigoureuses ébauches ; et c'est seulement çà et là que l'on trouve devant soi des morceaux d'une perfection complète. Mais, si l'on mesurait le rang des artistes au plus ou

moins d'originalité de leur esprit, et non à la valeur de ce qu'ils ont réalisé, le Tintoret aurait le premier rang dans l'art de Venise : personne n'a eu autant d'heureuses trouvailles, d'idées nouvelles et singulières. La *Mise en Croix* de l'église San Zanpolo, l'énorme *Gloire du Paradis* du palais Ducal,

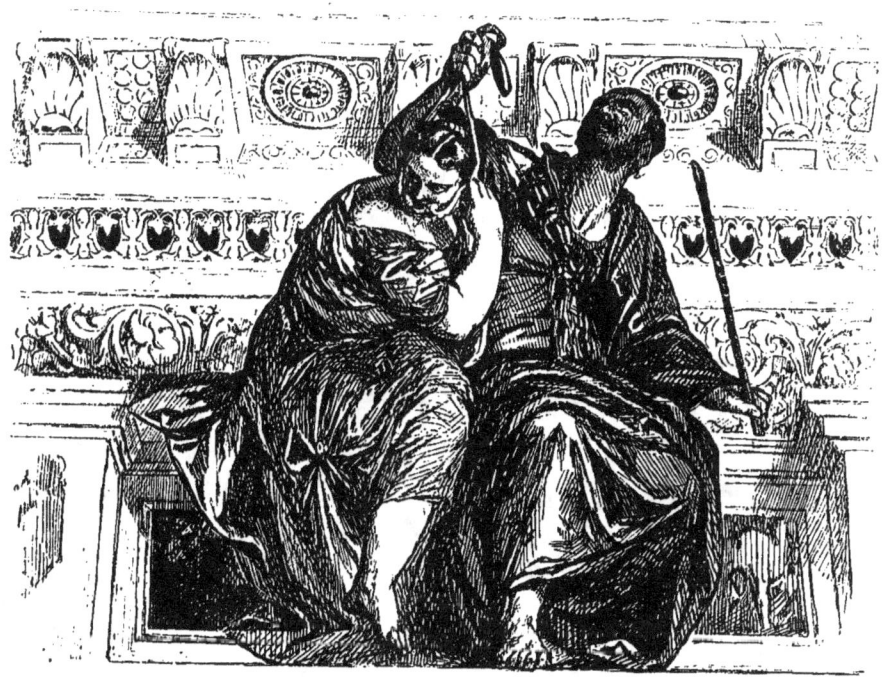

La Vertu bâillonnant le Vice. (Fresque de Véronèse, au château de Masère.)

à Venise, passent à bon droit pour les chefs-d'œuvre du Tintoret, dont le Louvre ne possède que des ouvrages tout à fait insignifiants.

Le Tintoret comme le Titien aiment à employer dans leurs ouvrages un mélange de couleurs vives et de clair-obscur : ils aiment à mettre en opposition ou à fondre insensiblement les tons brillants et les fonds sombres. Cette manière, introduite

dans l'art vénitien par le Giorgione, se retrouve chez la plupart des artistes de l'école de Venise. Nous la voyons dans les œuvres de Palma le Vieux (1480-1525), le plus voluptueux des Vénitiens, de Bonifazio (mort en 1552), imitateur habile du Titien, de Pordenone (1483-1529), de Lorenzo Lotto (1480-1554),

Patricienne. (Fresque de Véronèse au château de Masère.)

de Paris Bordone (1500-1570), d'Allessandro Bonvicini, dit le Moretto, du Padouan Domenico Campagnola, etc., peintres intéressants à plus d'un titre, mais que le défaut d'espace nous empêche d'étudier plus longuement ici.

Un seul maître, dans l'École vénitienne de la Renaissance, n'a pas employé la manière sombre inaugurée par le Giorgione : c'est Paolo Cagliari de Vérone, dit le Véronèse (1528-

1588), le dernier en date, mais non le moindre ni le moins

Le Jeune Berger. (Estampe de Domenico Campagnola.)

glorieux, des grands artistes de l'Italie. Celui-là est revenu à
la manière lumineuse et claire de Carpaccio et des Bellini :

FRESQUE DE VÉRONÈSE, AU CHATEAU DE MASÈRE.

renonçant aux contrastes du clair-obscur, il a fait vibrer, sous une lumière éclatante, les tons les plus riches et les plus

Figure de musicienne, par Véronèse.
(Château de Masère.)

variés. Véronèse n'a pas eu la perfection du Titien, ni la savante et douce langueur du Giorgione : souvent même il a pro-

duit des œuvres heurtées, inégales, où l'abondance des détails nuisait à l'unité du sujet. Mais il a mis une telle ardeur à di-

Figure de musicienne, par Véronèse.
(Château de Masère.)

versifier sa couleur, à la faire étinceler en mille nuances sonores, que chacun de ses tableaux, pour peu que le temps ne

l'ait pas entièrement altéré, est véritablement une fête pour les yeux.

C'est à Venise, à l'église Saint-Sébastien, où il est lui-même enterré, qu'il faut voir les premiers grands travaux de ce maître admirable. Dès le début, il déploie une richesse d'in-

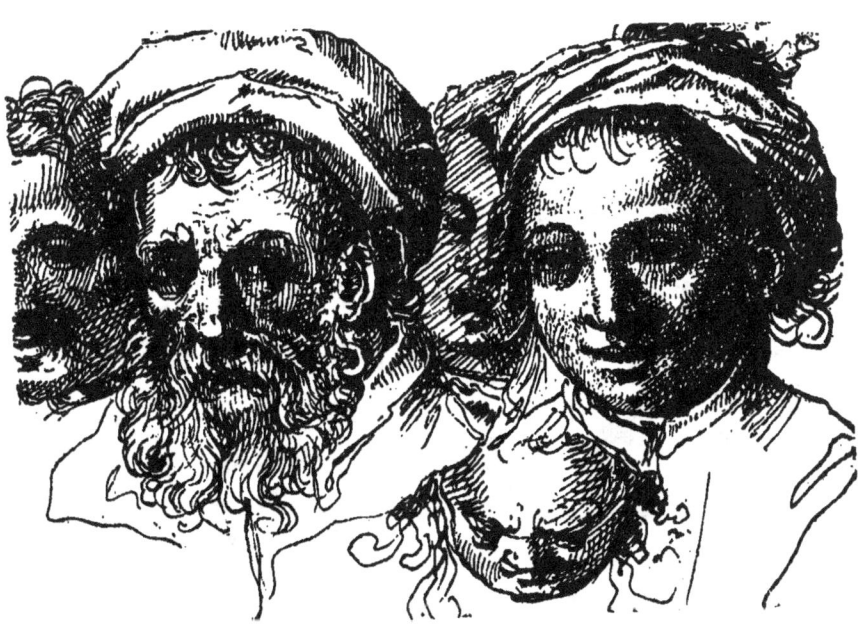

Dessin a la plume de l'École vénitienne.
(Musée de Lille.)

vention et une splendeur décorative que n'avait connues nul de ses prédécesseurs. L'Académie des Beaux-Arts de Venise, avec la *Vierge sur un piédestal* et le *Repos chez Levi*, le château de Masère, à Trévise, avec la fresque des *Dieux de l'Olympe* et une série de merveilleuses décorations : le musée de Milan, avec l'*Adoration des Mages*, le musée de Turin avec le *Christ*

chez Simon, les musées Pitti et des Offices, avec le portrait de la *Femme du Véronèse* et celui de *Véronèse* lui-même, le musée de Vienne avec la *Sainte Famille*, le musée de Dresde avec une autre *Adoration des Mages*, un *Christ au Calvaire*, et la

FRAGMENT D'UN TABLEAU DU GIORGIONE.
(Musée de Dresde.)

célèbre *Vierge Corsini*, possèdent d'éclatants spécimens de l'art du Véronèse. Au Louvre, douze tableaux de premier ordre montrent les divers aspects de cet art merveilleux. Nous y trouvons un *Christ succombant sous la Croix* (n° 97) dont le puissant pathétique rappelle, avec plus de vigueur, les chefs-d'œuvre

du Titien; un *Calvaire*, où le plus étonnant panorama s'étage derrière la scène tragique de la mort du Christ; deux plafonds, le *Saint Marc* (n° 102) et le *Jupiter foudroyant les crimes* (n° 100), exécutés l'un et l'autre pour le Palais Ducal de Venise,

VÉNITIEN, PAR PAUL VÉRONÈSE.
(Fragment des *Noces de Cana*.)

et qui tous deux font voir la géniale habileté du maître à modeler dans la lumière les formes élégantes ou robustes du corps humain.

Mais tous ces beaux ouvrages ne peuvent donner une idée complète de l'art du Véronèse, si l'on n'a pas vu ses deux

chefs-d'œuvre : le plafond du Palais Ducal, représentant

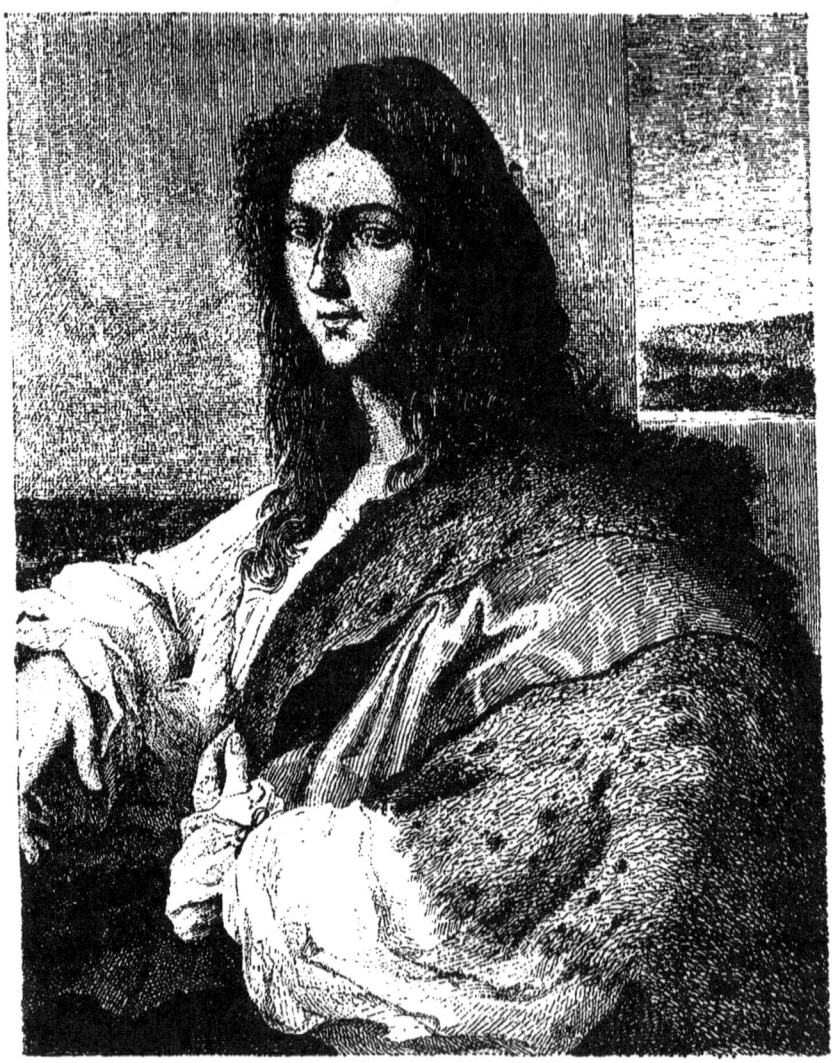

PORTRAIT DE JEUNE HOMME, PAR PALMA VECCHIO.

l'*Apothéose de Venise*, et le grand tableau du Salon Carré, au Louvre, les *Noces de Cana*.

Le plafond de Venise nous montre la République de Venise

portée sur les nues, où la couronne la Gloire, tandis que la Renommée célèbre ses hauts faits, et que l'honneur, la liberté, la paix, l'escortent en triomphe. Ce plafond est lui-même le triomphe de la lumière et de la couleur. Jamais un peintre ne s'est livré à une si brillante orgie de tons clairs, de chairs et de robes étincelantes.

Quant aux *Noces de Cana*, avons-nous besoin d'en faire l'éloge? Chacun a vu et admiré cette énorme composition, où s'agite une quantité infinie de personnages, tous offrant un intérêt particulier en même temps qu'ils contribuent à l'effet général. On sait que, suivant une tradition, Véronèse aurait introduit dans son tableau les portraits de plusieurs hommes célèbres : le Titien, le Tintoret, Bassan, Véronèse lui-même, figurant les musiciens; ailleurs, parmi les convives, François Ier, Charles V, la reine Marie d'Angleterre, etc. Mais encore une fois, qu'importent ces questions? L'œuvre, prise en elle-même, contient assez de quoi nous intéresser. Elle nous indique à quel point le Véronèse se soucie peu du caractère religieux de ses sujets : au point de ne pas même prendre la peine d'imaginer des costumes appropriés à la scène qu'il représente. Mais en revanche il n'est rien qui égale la variété, la richesse, l'harmonie de ces costumes. La table de gauche, avec sa nappe d'une éclatante blancheur où la lumière se joue, avec les scintillantes couleurs qui l'entourent, est un miracle de la peinture. Un autre miracle, c'est l'ample fond du tableau, ce palais d'une architecture solide et légère, où se tiennent des personnages baignés d'une lumière rayonnante. Certes l'auteur de cet incomparable chef-d'œuvre est digne d'une place d'honneur à côté de Léonard, de Corrège, de Michel-Ange, de Raphaël, du Titien, de ces maîtres de la Renaissance italienne

PAYSAGE, PAR DOMENICO CAMPAGNOLA.

dont il est le dernier émule. La manière de Paul Véronèse fut reprise après lui par divers élèves, dont le plus remarquable, avec BENEDETTO et CARLETTO CAGLIARI, fils du maître, est JEAN BAPTISTE ZELOTTI (1532-1592). Au dix-septième siècle, un peintre d'un talent d'exécution considérable, ALESSANDRO TURCHI de Vérone, dit *Alessandro Véronèse* ou *l'Orbetto* (1582-1648), imita fort heureusement l'art somptueux et puissant de son grand compatriote, jusqu'au jour où, s'installant à Rome, il s'essaya dans une peinture plus correcte et plus froide. Nous retrouverons au dix-huitième siècle l'École de Venise.

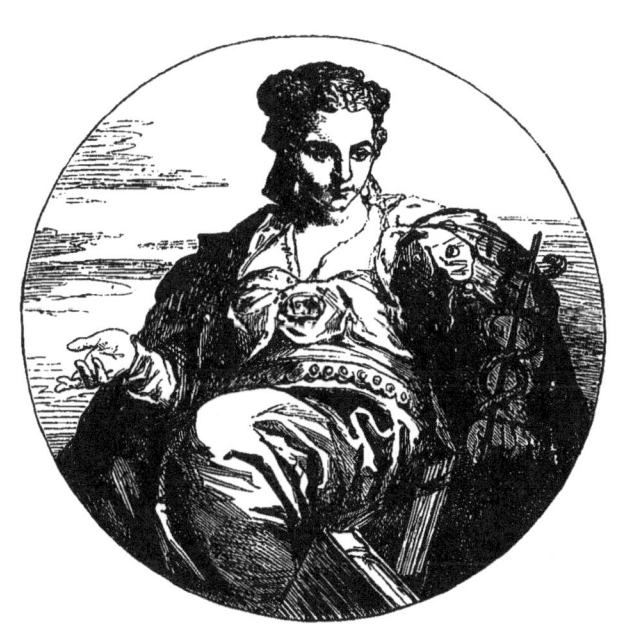

TROISIÈME PARTIE.

LA DÉCADENCE DE LA PEINTURE ITALIENNE AU DIX-SEPTIÈME
ET AU DIX-HUITIÈME SIÈCLE.

CHAPITRE PREMIER.

L'École de Bologne.

LES CARRACHE, LE GUIDE, L'ALBANE, LE DOMINIQUIN.

Le mouvement de la Renaissance avait été trop rapide, trop brillant, pour avoir une durée bien longue. L'effort séculaire des vieux peintres avait abouti à un épanouissement si parfait, si riche et si varié, que tout progrès était désormais devenu impossible et qu'il fallait s'attendre à une décadence. Cette décadence fut, elle-même, singulièrement rapide. Ni l'École de Milan, ni l'École de Parme, ni l'École de Florence, ni l'École de Rome, ni l'École de Venise, ne produisirent un seul artiste qui réussît à imiter les maîtres de ces Écoles, ou à trouver une formule nouvelle. Et la peinture italienne semblait à jamais finie, au début du dix-septième siècle, lorsqu'on vit paraître un groupe de peintres qui manifestèrent l'intention de repren-

dre et de continuer le mouvement glorieux de la Renaissance. L'École que formèrent ces peintres eut son siège à Bologne : ses premiers maîtres furent Ludovic Caracci, ou Carrache, et ses deux cousins Annibal et Augustin.

Ludovic Carrache avait été élève du Tintoret, et c'est sans doute dans l'atelier du vieux peintre de Venise que lui est venue la louable intention de ressusciter l'art de son pays, en inaugurant une façon de peindre où le dessin de Michel-Ange s'allierait avec le coloris du Titien. Cette façon de peindre aurait pu, peut-être, produire une peinture originale et vraiment artistique, si Ludovic Carrache et ses successeurs avaient eu, comme le Tintoret, une personnalité puissante, capable de fondre dans un art homogène les deux éléments qu'ils prétendaient concilier. Mais le malheur est que toute personnalité manqua, le plus souvent, aux peintres bolonais. Artistes d'une science et d'une habileté remarquables, connaissant à fond tous les secrets de l'art, aimant à pratiquer à la fois tous les genres, les Bolonais n'en furent pas moins condamnés par leur défaut de génie original à un éclectisme incessant. Ils choisirent dans les ouvrages des maîtres antérieurs divers éléments, qui, en effet, étaient admirables lorsqu'ils étaient dans leur milieu naturel, mais qui, appartenant à des façons de sentir et de peindre tout à fait opposées, ne pouvaient être réunis sans produire un ensemble dénué de tout caractère.

A quoi bon, dès lors, nous appesantir sur les ouvrages de ces peintres consciencieux, mais froids et sans génie? Qu'il nous suffise de citer, en outre de Ludovic Carrache (1555-1619), imitateur de Léonard et de Raphaël plutôt que du Titien et de Michel-Ange, en outre d'Annibal Carrache (1560-1609), le plus fécond et le plus habile des Bolonais, et de son frère Augustin,

PAYSAGE, DESSIN DE DOMENICO CAMPAGNOLA.

quatre peintres renommés, et qui eurent, au dix-septième siècle, une grande influence sur la formation de la peinture française classique : LE DOMINIQUIN (1581-1641), LE GUIDE (1575-1642), LE GUERCHIN (1561-1666), et L'ALBANE (1578-1660).

DOMENICO ZAMPIERI, dit le DOMINIQUIN, est l'élève le plus distingué des Carrache. Fils d'un cordonnier de Bologne, comme Ludovic Carrache était fils d'un boucher, c'était un homme d'un caractère timide, mélancolique, et dont l'existence fut très malheureuse. Ayant accepté un travail dans une église de Naples, il fut cruellement persécuté par les peintres napolitains, et peut-être même empoisonné par l'un d'eux. Ses nombreuses peintures, le *Martyre de sainte Agnès* et la *Vierge du Rosaire* du musée de Bologne, la *Communion de saint Jérôme* du Vatican, etc., dénotent, avec une imitation constante de Raphaël et de ses élèves, un certain goût assez original pour les formes élégantes, les poses nobles et calmes, les couleurs tendres.

C'est au contraire le grandiose dans la composition qui semble avoir constitué le principal souci d'un autre élève des Carrache, GUIDO RENI, dit LE GUIDE. Celui-là a laissé une quantité innombrable de tableaux, et le Louvre, qui n'en possède pas moins de dix-huit, n'est pas encore le mieux partagé. L'extraordinaire science que le Guide avait de l'anatomie donne quelque intérêt à ces compositions, d'ailleurs si froides et si peu personnelles. Nous devons même ajouter que deux de ses tableaux, la *Vierge de la Piété*, au musée de Bologne, et l'*Aurore* au palais Rospigliosi, à Rome, sont parmi les œuvres les plus agréables de l'École de Bologne. Dans la vie privée, le Guide était exactement l'opposé du Dominiquin : il était fier et vaniteux, et sa jactance dut contribuer beaucoup à l'extraordinaire

renommée qu'il s'acquit de son vivant. Il avait établi un véritable cérémonial dans son atelier : ses élèves et ses visiteurs étaient tenus, avant de l'aborder, à toute une série de formalités respectueuses. Lorsqu'il entrait dans une ville, il exigeait qu'on vînt au-devant de lui, comme on faisait pour les ambassadeurs. Dans sa vieillesse, il fut saisi de la pas-

ÉTUDE A LA PLUME, PAR LE GUERCHIN.

sion du jeu, tomba dans la misère, et eut la douleur de voir méprisés les ouvrages qui lui avaient naguère valu tant de gloire.

Un rival du Guide, Francesco Barbieri, dit le Guerchin, c'est-à-dire le louche, était fils d'un charretier de Cento : l'humilité de son origine ne l'a pas empêché d'arriver à une grande renommée, qui s'explique mal aujourd'hui lorsqu'on voit sa

peinture mouvementée et froide. C'est seulement dans quelques dessins que le Guerchin a fait preuve d'une puissance et d'une science des plus remarquables.

Nommons enfin, parmi les élèves des Carrache, l'aimable ALBANI, dit L'ALBANE, auteur de compositions allégoriques d'un ensemble voluptueux et léger. Le coloris généralement terne d'Albane, et sa constante répétition des mêmes formes et des mêmes sujets, l'ont fait bien déchoir aujourd'hui, lui aussi, de sa réputation d'autrefois. On a raconté que ce peintre, ayant une femme très jolie et douze beaux enfants, ne prenait ses modèles que dans sa famille; mais cette touchante considération ne suffit pas à excuser la monotonie de ses nombreux paysages, représentant invariablement, sous un ciel clair, et parmi des arbres sombres, de gentilles petites figures aux tons roses.

CHAPITRE II.

Les Écoles de Milan, de Naples, et de Venise.

CARAVAGE, SALVATOR ROSA, CANALETTO ET TIEPOLO.

Pendant que les Bolonais essayaient, avec assez peu de succès, de ressusciter l'art italien, plusieurs autres peintres tentaient, de leur côté, un effort du même genre. Il y eut même un de ces peintres qui réussit à laisser des ouvrages vraiment originaux, encore que l'originalité y soit plus vive que la beauté ou la profondeur.

Ce peintre, MICHEL-ANGE AMERIGHI, dit LE CARAVAGE (1569-1600), après avoir mené une existence vagabonde, à laquelle l'entraînait la sauvagerie naturelle de son caractère, s'établit à Milan. Il y inaugura une manière de peindre nouvelle, vigoureuse et heurtée, pleine elle-même d'une grandeur sauvage, et se complaisant dans les contrastes violents des couleurs et du clair-obscur. Cette opposition farouche des tons clairs et des fonds sombres donne une passion extraordinaire aux deux principales peintures du Caravage, sa *Descente de Croix* du Vatican et sa *Mort de la Vierge* du Louvre. Il suffit de jeter les yeux sur ce dernier tableau, situé dans la partie du musée où sont les œuvres de l'École de Bologne, pour apprécier l'abîme qui sépare à jamais le génie même le plus inculte ou le plus

brutal de l'habileté acquise même la plus brillante. C'est d'ailleurs une composition de premier ordre, où le naturel des expressions vient encore rehausser l'harmonie des couleurs.

Dessin de Salvator Rosa.

Le Caravage eut pour élève et pour imitateur un Bolonais, Lionello Spada (1576-1622). Né de parents très pauvres, Spada était domestique dans la maison des Carrache lorsqu'il fut pris de la vocation artistique. En secret, aux heures de liberté, il peignit un grand tableau, l'*Enfant Prodigue*, qui est aujour-

d'hui au Louvre, et qui passe à bon droit pour son meilleur ouvrage. Il ne semble pas que les leçons du Caravage lui aient, plus tard, profité. En revanche, l'exemple de ce maître éminent fut suivi par un peintre espagnol, *Ribera*, et un un peintre français, *Moïse Valentin*, qui parvinrent plus d'une

UN JEUNE BERGAMASQUE, PAR GHISLANDI.

fois à égaler la sombre grandeur des chefs-d'œuvre du Caravage.

L'École de Naples date également du dix-septième siècle. Ses deux maîtres dominants sont LE JOSÉPIN (1560-1640) et le célèbre SALVATOR ROSA (1615-1673). Ce sont les deux artistes les plus différents l'un de l'autre que l'on puisse imaginer. Autant

le Josépin est maniéré et doucereux, autant Salvator met dans sa peinture de vigueur farouche, sauvage, souvent même outrée. Rien ne renseigne mieux sur l'ardent génie de Salvator que ses trois grands tableaux du Louvre, *Samuel apparaissant à Saül* (n° 349), la *Bataille* (n° 344) et un *Paysage de rochers* (n° 345) : la *Bataille* surtout, avec son mouvement furieux, son décor sinistre, sa couleur sombre et métallique. Salvator prit part à l'insurrection du célèbre pêcheur Masaniello, dont la *Muette*, d'Auber, a vulgarisé les aventures. Contraint à s'enfuir de Naples après la défaite de Masaniello, il s'établit à Rome, où la vue des ouvrages de Raphaël semble avoir adouci et tempéré sa manière.

L'École de Venise, avec le Tintoret et le Véronèse, avait clos le mouvement de la Renaissance : c'est encore à elle qu'il était réservé de produire les derniers représentants de la peinture italienne. Au dix-huitième siècle, alors que les autres villes de l'Italie n'avaient plus que de médiocres copistes, un Vénitien, coloriste de premier ordre, Tiepolo (1693-1769) reprit les chaudes harmonies de Véronèse. Il y mêla toujours quelque chose de maladif et d'apprêté qui montre bien la différence des temps : mais plusieurs de ses compositions ont gardé un éclat et une verve incontestables. C'est malheureusement hors de France, dans les églises et les musées de Venise, et aussi au palais de Wurzbourg, en Allemagne, au Palais Royal et au musée de Madrid, qu'il faut chercher les ouvrages les plus intéressants du dernier des peintres classiques italiens.

Un autre Vénitien, Canale, dit le Canaletto (1697-1768), sans avoir les hautes ambitions artistiques de Tiepolo, a peint des paysages, des vues de villes ou de campagnes, où l'on ne peut

VUE DE VENISE, PAR CANALETTO. (Musée du Louvre.)

PLACE SAINT-MARC A VENISE, PAR GUARDI.

refuser de reconnaître une extrême légèreté de couleurs, un dessin très précis, une science de la perspective tout à fait extraordinaire, et allant même souvent jusqu'au tour de force, comme dans l'une de ses *Vues de Venise* du Louvre (n° 105). La berge du canal, dans ce tableau, semble s'incliner dans le sens où l'on se tourne pour la voir. Mais les chefs-d'œuvre du Canaletto sont en Angleterre, où le peintre séjourna longtemps, et à Dresde, où plusieurs vues de Venise sont vraiment des morceaux délicieux.

La manière de Canaletto, au contraire de celle des maîtres de la Renaissance, pouvait aisément être imitée. Cette manière charmante a été suivie, à Venise, par de nombreux imitateurs, dont le plus célèbre est Francesco Guardi (1712-1793), auteur de vues assez peu différentes de celles de Canaletto.

C'est ainsi que la peinture italienne, sortie des Cimabuë, des Giotto et des Fra Angelico, aboutissait, après quatre siècles d'existence, à une école d'ingénieux fabricants, qui débitaient aux étrangers les vues les plus remarquables de leur pays, comme font aujourd'hui les photographes des villes d'eaux.

TABLE DES GRAVURES.

	Pages.
Le Christ entouré de la Cour céleste, par Orcagna	7
Les Apôtres au jardin des Oliviers, fresque du Berna	9
Les Prophètes, fresque de Fra Angelico. (Chapelle neuve du dôme d'Orvieto.)	11
Saint Augustin se rendant de Rome à Milan, par Benozzo Gozzoli	13
Fresque de Benozzo Gozzoli, à Pise	14
Portrait de Masaccio, par lui-même	15
Tête de vieillard, par Masaccio	19
Fragment d'une fresque de Masaccio. (Sainte-Marie-Nouvelle, à Florence)	21
Fragment d'une fresque d'Andrea Mantegna	23
La Vierge et l'Enfant Jésus embrassé par saint Jean-Baptiste, par Sandro Botticelli	25
Fragment d'une fresque de Sandro Botticelli. (Musée du Louvre.)	26
Figure tirée de la fresque de « la Visitation », par D. Ghirlandajo, à Santa-Maria-Novella	27
Le Doge Francesco Foscari, par Bartolommeo Vivarini. (Musée Correr, à Venise.)	29
Cène, par le Pinturicchio. (Dessin du musée de Lille.)	31
Vierge aux Anges, par Sandro Botticelli	32
La Madone couronnée par les anges, par Sandro Botticelli	33
Départ de saint Benoît pour Rome, par le Sodoma	34
Évanouissement de sainte Catherine, par le Sodoma	35
Portrait, par Antonello de Messine	36
Portrait de Sandro Botticelli	37
La Déposition de Croix, par le Sodoma	39
Famille de la Vierge, par le Pérugin	40
Portrait du Sodoma, par lui-même	41
Vierge adorant l'Enfant Jésus, par Piero della Francesca	43
Vierge sur un trône, par Bernardino de Pérouse. (Couvent des religieuses de Saint-François, à Pérouse.)	44

TABLE DES GRAVURES.

	Pages.
Saint Christophe, dessin de Jacopo Bellini. (Musée du Louvre.)	45
Le Dévouement de Curtius, par Giacomo Francia	46
L'Annonciation, par Pollajuolo. (Musée de Berlin.)	47
Madone tenant l'Enfant Jésus sur ses genoux, par le Verrocchio. (Musée de Berlin.)	49
Sixte IV et Platina, fresque de Melozzo da Forli. (Bibliothèque du Vatican.)	51
Madone, par Carpaccio	53
Groupe de saints, volet du retable de San Zeno, par Mantegna	56
Groupe de saints, volet du retable de San Zeno, par Mantegna	57
La Danse des Muses, estampe de Mantegna	59
Saint Georges, par Mantegna	60
Saint Luc, par Mantegna	61
Fragment des *Triomphes de Jules César*, estampe de Mantegna	62
Fragment des *Triomphes de Jules César*, estampe de Mantegna	63
Le Christ entre saint Longin et saint André, estampe de Mantegna	64
La Flagellation, estampe de Mantegna	65
Judith, par Mantegna	67
Vierge adorant l'Enfant Jésus, par Mantegna	68
Saint Prosdocime, par Mantegna	70
Sainte Justine, par Mantegna	70
Madone de la Victoire, par Mantegna. (Musée du Louvre.)	71
La Circoncision, volet d'un triptyque de Mantegna	73
Rencontre du marquis de Gonzague et de son fils, le cardinal François. (Fresque de Mantegna, au château de Mantoue.)	75
Étude de cavalier, par Léonard de Vinci	78
Portrait de Léonard de Vinci	79
Croquis, par Léonard de Vinci	80
Tête de Jeune Homme, dessin de Léonard de Vinci. (Musée du Louvre.)	81
Fresque de Luini. (Église Santa-Maria, à Milan.)	82
Monna Lisa del Giocondo, par Léonard de Vinci	83
La Vierge aux Rochers, gravure de Léonard de Vinci. (Musée du Louvre.)	85
Vue prise du Righi, dessin à la plume de Léonard de Vinci	87
La Belle Féronnière, par Léonard de Vinci. (Musée du Louvre.)	89
Étude de Jeune Garçon, par Léonard de Vinci	91
Vierge, par Luini. (Fresque du cloître de la Chartreuse de Pavie.)	93
La Madone de Lugano, par Luini	94
Portrait de femme, dessin de Léonard de Vinci, à Windsor	95
Tête de Vieille Femme, par Michel-Ange	96
Michel-Ange Buonarotti, d'après la gravure de Bonasone	98

TABLE DES GRAVURES.

	Pages.
Sibylle Delphique, par Michel-Ange. (Plafond de la Sixtine.)	99
Dessin de porte, par Michel-Ange	100
Buste en bronze de Michel-Ange	101
Sibylle Érythrée, par Michel-Ange. (Plafond de la Sixtine.)	102
Le Prophète Isaïe, par Michel-Ange. (Plafond de la Sixtine.)	103
Tête de Faune, par Michel-Ange	105
Tête de Faune, par Michel-Ange. (Musée du Louvre.)	107
Julien de Médicis, par Michel-Ange	108
Le Penseur, par Michel-Ange	109
La Foi, d'après une fresque d'Andrea del Sarto	110
Pieta, par Michel-Ange. (Basilique de Saint-Pierre, à Rome.)	111
Portrait d'Andrea del Sarto, par lui-même	112
Portrait de Lucrezia Fede, par Andrea del Sarto	113
Étude pour le saint Joseph de la Madone au Sac, par Andrea del Sarto. (Musée du Louvre.)	114
Groupe tiré de la *Nativité de la Vierge*, par Andrea del Sarto	115
Tête d'enfant pour le tableau de « la Charité », par Andrea del Sarto. (Dessin du musée du Louvre.)	116
Étude pour la sainte Catherine de « la Déposition de Croix », par Andrea del Sarto. (Dessin du musée du Louvre.)	117
La Madeleine, par le Bronzino	119
David béni par Nathan, par Bramante	121
Portrait de femme, par Raphaël. (Dessin du musée du Louvre.)	122
Le Songe du Chevalier, par Raphaël. (National Gallery, à Londres.)	123
La Madone Ansidei, par Raphaël. (National Gallery, à Londres.)	125
Portrait de Femme, par Beltraffio	126
Tête de Vierge, dessin de Raphaël	127
Le Maître d'armes, par Raphaël. (Musée du Louvre.)	128
Portrait de Thomas Inghirami, par Raphaël. (Palais Pitti, à Rome.)	129
La Tête de cire, par Raphaël. (Musée de Lille.)	130
Tableau d'autel peint à Pérouse, par Raphaël	131
La Pêche miraculeuse, par Raphaël. (Tapisserie de Mortlake, au Garde-meuble national.)	133
Fragment de carton, par Raphaël. (Galerie de Chantilly.)	134
Fragment de carton, par Raphaël. (Galerie de Chantilly.)	135
Étude pour la « Vierge au Poisson », par Raphaël	136
Portrait de Jeanne d'Aragon, par Raphaël. (Musée du Louvre.)	137
L'Enfant au Dauphin, sculpture de Raphaël. (Musée de Saint-Pétersbourg.)	139
Dessins de Jules Romain	141

TABLE DES GRAVURES.

	Pages.
Gravure du Titien pour les « *Fables de Verdizotti* »	144
Dessin à la plume, par Giorgione	145
Pèlerins d'Emmaüs, par le Titien. (Musée du Louvre.)	147
Paysage, par Grimaldi. (Dessin du musée du Louvre.)	148
Étude de paysage, par le Titien. (Musée du Louvre.)	149
Dessin du Giorgione. (Musée des Offices.)	151
Vulcain, fresque de Paul Véronèse, au château de Masère	152
Junon, fresque de Paul Véronèse, au château de Masère	153
Paysage avec saint Hubert, dessin du Titien	155
La Vertu bâillonnant le Vice, fresque de Paul Véronèse au château de Masère	156
Patricienne, fresque de Paul Véronèse, au château de Masère	157
Le Jeune Berger, estampe de Domenico Campagnola	158
Fresque de Paul Véronèse, au château de Masère	159
Figure de Musicienne, par Paul Véronèse. (Château de Masère.)	160
Figure de Musicienne, par Paul Véronèse. (Château de Masère.)	161
Dessin à la plume de l'École vénitienne. (Musée de Lille.)	162
Fragment d'un tableau du Giorgione. (Musée de Dresde.)	163
Vénitien, par Paul Véronèse. (Fragment des *Noces de Cana*.)	164
Portrait de Jeune Homme, par Palma Vecchio	165
Paysage, par Domenico Campagnola	167
L'Éloquence, par Paul Véronèse. (Musée de Lille.)	168
Paysage, dessin de Domenico Campagnola	171
Étude à la plume, par le Guerchin	173
Dessin de Salvator Rosa	176
Un Jeune Bergamasque, par Ghislandi	177
Vue de Venise, par Canaletto. (Musée du Louvre.)	179
Place Saint-Marc à Venise, par Guardi	179

TABLE ALPHABÉTIQUE DES PEINTRES

DONT LES ŒUVRES SONT REPRODUITES DANS CE VOLUME.

	Pages.
ANGELICO (Giovanni GUIDO DI PIETRO DE FIESOLE dit FRA)	11
ANTONELLO DE MESSINE	36
BELLINI (Jacopo)	45
BELTRAFFIO (Giovanni)	126
BERNA (le)	9
BERNARDINO DE PÉROUSE	44
BOTTICELLI (Sandro) 25, 26, 32, 33	37
BRAMANTE (Nicolas)	121
BRONZINO (Agnolo)	119
CAMPAGNOLA (Domenico) 167	171
CANALETTO (CANALE dit le)	179
CARPACCIO (Vittore)	53
FRANCESCA (Pietro della)	43
FRANCIA (Giacomo)	46
GHIRLANDAJO (Domenico)	27
GHISLANDI (Vittore)	177
GIORGIONE (Francesco BARBARELLI dit le) 145, 151	163
GOZZOLI (Benozzo) 13	14
GRIMALDI (Giovanni-Francesco)	148
GUARDI (Francesco)	179
GUERCHIN (Francesco BARBIERI dit le)	173
LUINI (Bernardino)9, 82, 93	94
MANTEGNA (Andrea) 23, 56, 57, 59, 60, 61, 62, 63, 64, 65, 67, 68, 70, 71, 73	75
MASACCIO (Tommaso GUIDI DE SAN GIOVANNI dit le) 15, 19	21
MELOZZO DA FORLI	51
MICHEL-ANGE BUONAROTTI. 96, 98, 99, 100, 101, 102, 103, 105, 107, 108, 109	111
ORCAGNA (Andrea et Bernardo di CIONE, dits)	7

GRANDS PEINTRES. — II. 24

TABLE ALPHABÉTIQUE DES PEINTRES.

	Pages.
PALMA VECCHIO OU LE VIEUX.	165
PÉRUGIN (VANUCCI DE PÉROUSE, dit le)	40
PINTURICCHIO (Bernardino di BETTO, dit le)	31
POLLAJUOLO (Pietro)	47
RAPHAEL SANZIO... 122, 123, 125, 127, 128, 129, 130, 131, 133, 134, 135, 136, 137	139
ROMAIN (Jules)	141
ROSA (Salvator)	176
SARTO (VANNUCCHI, dit Andrea del) 110, 112, 113, 114, 115, 116	117
SODOMA (Antonio BAZZI, dit le) 34, 35, 39,	41
TITIEN (TIZIANO VECELLIO, dit le) 144, 147, 149	155
VÉRONÈSE (Paolo CAGLIARI dit Paul). 152, 153, 156, 157, 158, 159, 160, 161, 164	168
VERROCCHIO (Andrea)	49
VINCI (Léonard de) 78, 79, 80, 81, 83, 85, 87, 89, 91	95
VIVARINI (Bartolommeo)	29

TABLE DES MATIÈRES.

PREMIÈRE PARTIE.

LA PEINTURE ITALIENNE AVANT LA RENAISSANCE.

	Pages.
CHAPITRE Ier. — *Caractères généraux; les procédés*	1
CHAPITRE II. — *Les peintres du treizième et du quatorzième siècle* : Cimabuë, Duccio, Giotto, Memmi	5
CHAPITRE III. — *Les peintres du quinzième siècle (première période)* : Fra Angelico et Masaccio	17
CHAPITRE IV. — *Les peintres du quinzième siècle (deuxième période)* : les Lippi, Botticelli, Ghirlandajo, les Bellini, Francia et le Pérugin	24
CHAPITRE V. — *Les peintres du quinzième siècle (deuxième période, suite)* : l'École de Padoue et Andrea Mantegna	55

DEUXIÈME PARTIE.

LA RENAISSANCE DE L'ART ITALIEN AU SEIZIÈME SIÈCLE.

CHAPITRE Ier. — *Caractères généraux*	69
CHAPITRE II. — *L'École de Milan et l'École de Parme* : Léonard de Vinci et le Corrège	77
CHAPITRE III. — *L'École de Florence* : Michel-Ange, André del Sarto	97
CHAPITRE IV. — *L'École romaine* : Raphaël	120
CHAPITRE V. — *L'École de Venise* : Giorgione, Titien, Véronèse	143

TROISIÈME PARTIE.

LA DÉCADENCE DE LA PEINTURE ITALIENNE AU DIX-SEPTIÈME ET AU DIX-HUITIÈME SIÈCLE.

CHAPITRE Ier. — *L'École de Bologne* : les Carrache, le Guide, l'Albane, le Dominiquin	169
CHAPITRE II. — *Les Écoles de Milan, de Naples et de Venise* : Caravage, Salvator Rosa, Canaletto et Tiepolo	175
TABLE DES GRAVURES	181
TABLE ALPHABÉTIQUE DES PEINTRES DONT LES ŒUVRES SONT REPRODUITES DANS CE VOLUME	185

www.ingramcontent.com/pod-product-compliance
Lightning Source LLC
Chambersburg PA
CBHW071533220526
45469CB00003B/763